U0110861

大展好書　好書大展
品嘗好書　冠群可期

大展好書　好書大展

品嘗好書·　冠群可期

棋藝學堂　4

兒少象棋

啟蒙篇

傅寶勝　編著

品冠文化出版社

╱前　言

　　中國象棋是我國的「國粹」，歷史悠久，是古代中國人模擬戰爭而創造的一種遊戲。弈棋可以寄託精神，養心益智，是一種娛樂性、挑戰性俱佳的智力活動。新中國成立後，象棋成爲國家體育項目，每年都要舉辦全國性的比賽，各省區賽事不斷，象棋水準提高很快，優秀棋手不斷湧現。

　　偉大導師列寧有個著名的論斷：「象棋（國際象棋，編者注）是智慧的體操。」蘇聯教育家蘇霍姆林斯基認爲：「不下棋就不可能充分增強智能和記憶力，下棋應當作爲智能修養的科目之一列入教學大綱。」

　　新世紀之初教育部和國家體育總局聯合發佈《關於在學校開展「圍棋、國際象棋、象棋」三項棋類活動的通知》的〔2001〕7號檔，號召中小學開展棋類教學活動。目前全國各地已有200多所中小學校參加了全國棋類教學實驗課題的研究，棋類教學活動空前發展，棋類進課堂既順應素質教育的需要，又適合中小學生身心發展的需要。

　　隨著棋類教學的廣泛開展，特別需要一套適合兒少循序漸進、快速提高的教材。安徽科學技術出版社針對兒少棋類教材的現狀，組織我們編寫了這套既能

使兒少學好棋、下贏棋，又能增強兒少智力、激發兒少遠大志向的棋類教材。先期出版象棋、圍棋兩類。每類分啓蒙篇、提高篇、比賽篇三冊。每冊安排20課時，包括課文、練習、總復習及解答。本套教材的特點是以分課時講授的形式編排，內容由淺入深，循序漸進，文字通俗易懂。授課老師可靈活掌握教學進度，佈置課後練習等。

三項棋類活動具有教育、競技、文化交流和娛樂功能，有利於青少年學生個性塑造和美德的培養，有利於培養學生獨立解決問題的思維能力。由於時間倉促，書中難免有這樣或那樣的問題，衷心希望棋類教師、專家以及中小學生指出不足，並提出寶貴建議。

編　者

目　錄

6 兒少象棋啓蒙篇

致少年兒童朋友們

象棋是文明高雅的遊戲，大家在下棋時要懂禮貌，一定要遵守以下對局禮儀：

■ 就座下棋前，要互相點頭致意。

■ 下棋時，坐姿端正，不東張西望。

■ 落子後不應悔棋，行棋時不應推移。

■ 對局中保持安靜，不要邊講邊弈或給他人當參謀。

■ 對局中，不隨便離開座位，否則要得到對方的同意

運籌帷幄

這是敬愛的周恩來總理與中國象棋國手謝遜俠在抗日戰爭時期，於重慶對弈的一局殘局，如右圖，運籌帷幄，耐人尋味。

運籌帷幄中，制勝千里外，棋逢好對手，成敗此雄才。

著法：紅先和

1. 炮二平四　士6退5

2. 炮四進六　士5進6

3. 俥二進九　將6進1

4. 俥二退二　車4退5

5. 俥二平四　將6平5

6. 俥四進一　將5退1

7. 俥四平六（和）

周總理

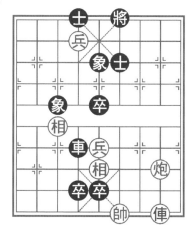

謝遜俠

 或諒解。

 ■下棋時，不要敲打或玩弄棋子。

　　■對局結束後，應向對方致意並將棋盤上的棋子重新擺好或裝入棋盒中。

象棋的基本規則

　　■象棋的棋子分為紅色和黑色兩種。

　　■由猜子或規定的秩序來決定持紅或持黑。

　　■由紅先黑後雙方交替執先和下子，下在棋盤的交叉點上。

　　■雙方各走一步（即一著），算一個回合。

　　■雙方的帥（將）不准直接對面，俗稱「王不見王」。

　　■帥（將）被對方吃掉，就算輸棋，而對方算贏棋；如果雙方都無法把對方的帥（將）吃掉，就判為和棋。

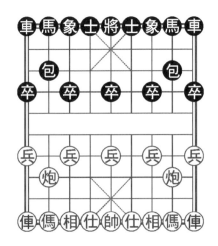

■輪到走棋的一方，無子可動，就算被「困斃」，也是輸棋的一種情況。

作為正式比賽，勝、負、和的內容和規則遠不止這些，我們只講了最簡單的，供練習時使用。

先考考大家

（棋盤和棋子上的名稱）

1.如圖1，請在下面的括弧內填上正確答案。

（1）象棋盤由縱橫各（　　　）、（　　　）條線組成。

（2）棋盤下半部是（　　　）陣地，上半部是（　　　）陣地，中間有一條空白橫道，稱為（　　　）。

（3）每方陣地後部都有一個「米」字形方框，是主帥

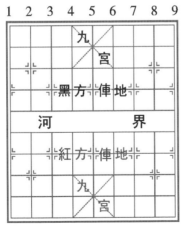

圖1

與仕活動的地方，稱為（　　　）。

　　（4）棋盤上的九條縱線從右至左用中文數字（　　）來表示紅方的每條豎線，用阿拉伯數字（　　）來表示黑方的每條豎線。

　　2.根據圖2和圖3，請在下面的括弧內填上正確答案。

　　（1）棋子共（　　　）個，每方16個棋子，又分7個兵種。

　　（2）紅方：帥、仕、相、俥、傌、炮、兵七個兵種中有帥一個，仕、相、俥、傌、炮各（　　　）個，兵（　　）個。黑方：將、士、象、車、馬、包、卒七個兵種中有將一個，士、象、車、馬、包各（　　　）個，卒（　　　）個。

　　（3）其中帥與將、仕與士、相與象、兵與卒的作用完全（　　　），僅僅是為了區別紅棋和黑棋而已。

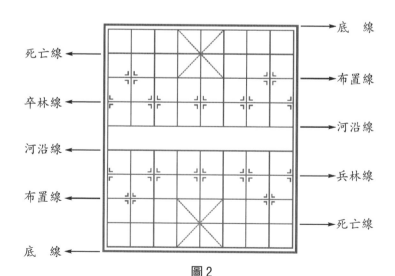

圖2

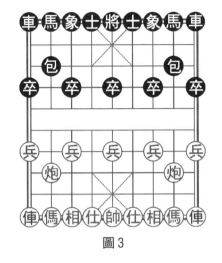

圖3

（4）棋 盤 上 的 10 條 橫 線 分 別 是 （　　）、
（　　）、（　　）、（　　）、（　　）、（　　）、
（　　）、（　　）、（　　）、（　　）。

（5）棋子都擺在棋盤的交叉點上，也在交叉點之間行
走，棋子的原始擺法如圖（　　）。

習題 1 　紅方陣地與黑方陣地上每條豎線的數字代號
有什麼區別？

習題 2 　觀察棋盤，注意每條橫線的名稱，然後用自
己的棋具，不看課本擺出棋子的原始陣形。

第 1 課　帥、兵的走法與吃子

　　帥（將）只能在九宮內走直線或橫線一步，前進、後退或平移皆可，不准走斜線。它的吃子方法與走法相同。那麼圖 1-1 中的帥、將能到達哪些位置？能吃掉哪些棋子？

　　如圖 1-1 所示，紅帥可右移一步或後退一步，所能到達的位置用粗箭頭標出。紅帥可左移吃掉黑包，但不能前進一步吃掉黑馬，因帥與將禁止在同一條豎線打照面，即俗稱「王不見王」。

　　前已指出，黑將與紅帥是等效兵種，黑將所到達位置見箭頭所示，後退可吃紅傌，左移可吃紅炮。

　　兵是進攻性棋子中戰鬥力最弱的兵種。因它每一步只能走一格，且不許後退。未過河兵與過河兵的走法不同，未過河兵只能前進，不能平移。兵過河後，前進的同時也可左右平移，所到之處，如遇對方棋子便可吃掉。

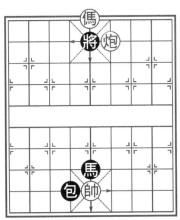

圖 1-1

如圖 1-2 所示，請在括弧內塡上正確答案。

（1）紅方九路兵能到達（　　　）位。

（2）紅方五路兵不能吃掉黑（　　　），但可以到達（　　　）、（　　　）、（　　　）位置。

（3）紅方一路兵不能吃掉黑（　　　），但可以吃掉黑（　　　）。

（4）黑方 5 路卒可以任意吃掉紅方的（　　　）、（　　　）、（　　　）。

（5）黑方的 2 路卒右移可到達（　　　）位、左移可以吃掉紅方的（　　　）。

習題　如圖 1-3 所示，紅帥在九宮內能走遍的所有位置有幾個？紅兵、黑將、黑卒各能吃哪些棋子？

關於兵，同學們可以思考下面的問題：

兵的戰鬥力怎樣增強呢？從原始陣形看，每個兵前面偏偏都有一個對方的卒，不讓它過河可以怎麼辦？

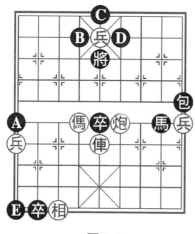

圖 1-2　　　　　　　　圖 1-3

練　習　題

習題 1　如圖 1 所示，用紅帥吃掉九宮內黑雙馬、雙包和雙卒，共要七步，先退一步吃包，再退一步吃卒，然後上一步帥，左移一步吃包，再左移一步吃馬，再退一步吃卒，最後右移一步吃馬。

　　——以上吃法對不對？

習題 2　如圖 2 所示，用黑將吃掉九宮內的紅子，可以選吃 4 路線上的馬，6 路線上的包以及 5 路線上的兵，但不能進一步吃紅炮，因為「王不見王」。

　　——以上說法對不對？

圖 1

圖 2

　　習題3　如圖3所示，找出紅、黑雙方的過河兵、卒。紅方過河兵是：一路兵、三路兵和五路兵；黑方的過河卒是：1路卒、3路卒和5路卒。

　　——以上說法對不對？

　　習題4　如圖4所示，紅兵與黑卒都已過河，它們能吃掉哪些棋子？紅兵可以選擇前進一步吃黑包，平八路吃黑馬，平六路吃黑馬；黑卒可以選擇平8路吃紅傌，平6路吃紅傌，進1格吃紅炮。但它們都不能退一步吃炮。

　　——以上說法對不對？

　　習題5　如圖5所示，黑卒連續走幾步能吃掉紅方所有的棋子直至最後殺帥？可先平2路吃俥，平3路吃相，平4路吃傌，進1格吃炮，平3路吃炮，進1格吃傌，平4路吃仕，再平5路吃相，最後進1格殺帥，共走九步。

　　——以上吃法對不對？

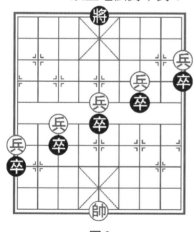

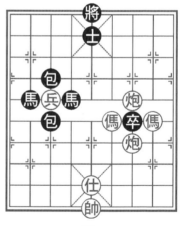

圖3　　　　　　　　　　圖4

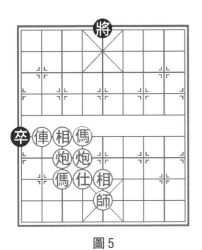

圖 5

圖 6

帥
相
仕
兵

習題 6　如圖 6 所示，如果紅方先走，黑方不准動，能吃掉黑將嗎？紅方可先用兵前進一步，再平 5 路，再進一步，即可殺將，這種殺法叫「臣壓君」，在後面是要進一步學習的。

——以上說法對不對？

習題 7　如圖 7 所示，如果其他子不動，您能用河沿線上的紅兵吃掉黑將嗎？先兵進卒林線，再進佈置線，然後平兵四路，再平兵三路，進一步到死亡線，再進一步到底線，最後平兵四路，就可以吃掉黑將。

——以上說法對不對？

圖 7

解 答

第1～7題　說法都對。

革命到底

偉大的革命家孫中山先生與林星桃在南洋時期對弈的一局殘局如下圖，精彩異常，取名革命到底，有詩為證：

　　胸懷革命志，中外苦奔走；

　　決策有智慧，今朝好棋手。

著法：紅先勝

1. 炮一進四　將5進1　　2. 傌二進四！　將5進1

3. 炮一退二　士6退5　　4. 炮三退一

林星桃

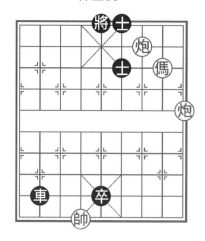

孫中山

第 2 課　　仕、相的走法與吃子

　　仕（士，以下略）在九宮內沿斜線每步只能走一格，不能沿縱線、橫線走，遇有對方棋子便可吃掉。仕也不准走出九宮，這同帥（將，以下略）是一樣的，因仕最多能走遍九宮 5 個點，所以其活動範圍比帥還小。

　　如圖 2–1 所示，請在括弧內填上正確答案。

　　（1）九宮中心的紅仕分別能夠到達（　　）、（　　）、（　　）三點。

　　（2）因有紅炮阻礙，所以紅仕不能到達（　　）點。

　　（3）黑士可以到達（　　）和（　　）兩點，也可以吃掉紅（　　）或者紅（　　），但不能吃紅傌。

　　仕的主要作用是什麼呢？從它的走法與吃子法來看，它像貼身警衛一樣從正面或側面保衛主帥。另外，仕還可以作為炮架，起到助攻作用，這將在後面課時介紹。

　　相（象，以下略）的走法限於自己陣地內，不能直走或橫走，每著只能斜走兩格，斜進斜退均可。因相行走的路線恰是一個「田」字的對角線兩

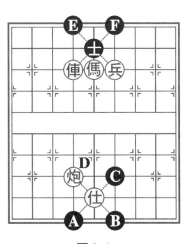

圖 2-1

端，俗稱「相飛田」。如果在「田」字的中間交叉點上有一個棋子，無論是自己的還是對方的棋子，相就不能「飛」過去，俗稱「塞相眼」。

相的主要任務是保護自己的帥，其作戰能力較弱，與仕相當，但比仕的活動範圍要大，基本上都在九宮之外巡邏，嚴防己方陣地。相的走法與吃法相同，只要能走到的地方，有對方棋子就可以吃掉。

如圖 2-2 所示，請在括弧內填上正確答案。

（1）紅相在 A、B、C、D 四個點中，能任意選擇（　　）到達。

（2）紅相要想到達 E 或 F 點，必須通過（　　）點或（　　）點，才能到 E 點；又必須通過（　　）點或（　　）點，才能到 F 點。

如圖 2-3 所示，請在括弧內填上正確答案。

（1）你能看出黑象最多能走到（　　）個地方。

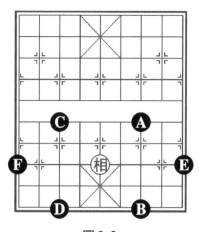

圖 2-2

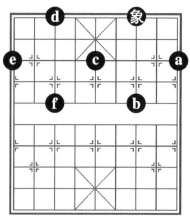

圖 2-3

（2）黑象依次通過（　　）、（　　）、（　　）、
（　　）、（　　）、（　　）點，可以周遊自己的陣地。

　　下面我們開始做練習，共有 7 道題，你千萬要注意別
「塞相眼」囉！

練　習　題

　　習題 1　如圖 1 所示，紅仕只能吃掉黑方車馬包卒中
的一個子，即由四路退到五路吃掉黑馬，而黑方的車包卒
都在九宮之外，紅仕無法吃掉。

　　——以上說法對不對？

　　習題 2　如圖 2 所示，紅仕能吃黑車或者黑包嗎？為
什麼？如若不能吃，你給想個什麼辦法，就能選擇任意吃
黑車和黑包。

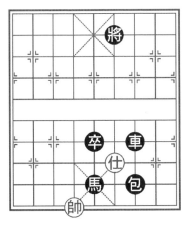

圖 1

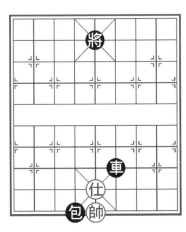

圖 2

習題3 如圖3所示,我們做單方走子練習,你能用紅相連續走六步把黑方車、雙馬、雙包、卒吃完嗎?可不要走錯吃子順序喲!

習題4 如圖4所示,黑象可以吃紅炮、紅兵,但不能吃紅俥或紅傌,因為黑包和黑車自塞象眼,所以紅俥和紅傌安然無恙。

——以上說法對不對?

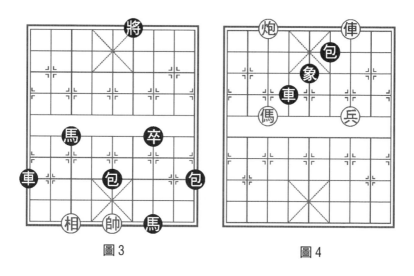

圖3 圖4

習題5 如圖5所示,紅相可以吃黑車,也可以走到A,但因有一紅傌自塞相眼卻不能吃黑卒,又因有一黑馬塞相眼也不能走到B;黑象可以吃紅俥,但因有一兵塞象眼卻不能去吃紅炮。

——以上說法對不對?

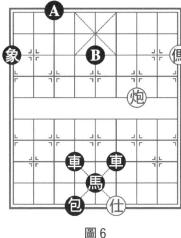

<div align="center">圖 5　　　　　　　　圖 6</div>

習題 6　如圖 6 所示，紅仕吃完九宮內黑方雙車、馬、包需要幾步？黑象吃掉紅傌和紅炮要幾步？紅仕需先進到五路吃馬，再進至四路吃車，然後退回五路，再進到六路吃車，退回五路，再退六路吃包，共需六步；黑象須經 A 到 B，然後進到 7 路吃炮，再退回 9 路吃傌，共需四步。

——以上說法對不對？

習題 7　如圖 7 所示，如果紅先，紅仕能選擇九宮內的雙車馬包 4 個子任意吃嗎？如果黑先，兩個黑象能選擇紅雙傌雙炮任意吃嗎？為什麼？

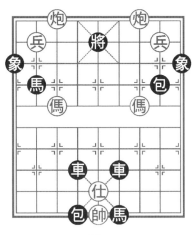

<div align="center">圖 7</div>

解　答

習題 1　說法對。

習題 2　紅仕不能吃，因為「王不見王」；若在五路加個紅相，就能任意吃黑車和黑包。

習題 3　紅相的吃子路線是：進九路，進七路，退五路，進三路，退一路，退三路，共六步。

第 4～6 題　說法都對。

習題 7　紅仕不能任意吃，因「王不見王」；黑象也不能任意吃紅方傌炮，因為象眼被堵。

第 3 課　俥、炮的走法與吃子

　　俥（車）是棋戰中威力最大的兵種。每著在無子阻擋情況下任意走縱線或橫線，距離不限，因而它行動迅速，只要不拐彎、不跳子就行。

　　俥的吃子方法與走法相同，所到之處，如有對方棋子便吃掉，俥可以走到棋盤上的任何地方。如圖 3-1 所示，請在括弧內填上正確答案。

　　（1）凡是用圓標出的地方，就是紅俥（　　）走到的地方。

　　（2）紅俥可以同時控制縱、橫兩條線共（　　）個交叉點。

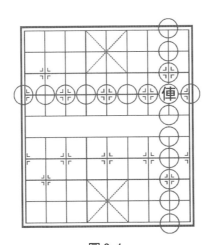

圖 3-1

如圖 3-2 所示，請在括弧內填上正確答案。

（1）紅俥可以前進（　　　）格吃黑車，也可以（　　　）三格吃黑包，還可以（　　　）三格吃黑卒。

（2）紅俥不可以右移 4 格吃黑馬，是因為被（　　　）擋道了。

炮（包）是威力僅次於俥的棋子，行動像俥一樣迅速，炮的走法與俥相同，都是走縱線或橫線，且不限格數，但遇到棋子阻擋，則不能再走。

炮的吃子法與走法不同，也是所有兵種裏唯一走法與吃法不同的棋子。如要吃子，必須有一個棋子（紅黑皆可）充當「炮架」，才可吃掉對方棋子。炮打隔子的本領，誰也比不了，同學們都喜歡使用它。

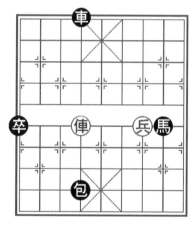

圖 3-2

如圖 3-3 所示，請在括弧內填上正確答案。

（1）凡是用圓標出的地方，就是（　　　）所能走到的地方。

（2）黑包只能走到（　　）、（　　）、（　　）三個點，其他地方則去不了，因為被黑卒和紅俥擋住了去路。

如圖 3-4 所示，請在括弧內填上正確答案。

（1）棋盤上 A、B、C、D 四點都是紅炮可以到的地方，並以（　　）為炮架右移吃黑車，還可以紅相為炮架後退吃（　　）。

（2）當紅炮左移時不能吃黑馬，是因為（　　）；當紅炮往前時不能吃黑士，因為紅（　　）、紅（　　）擋住不能做炮架，只有一個棋子才能做炮架。

下面讓我們來做練習題。

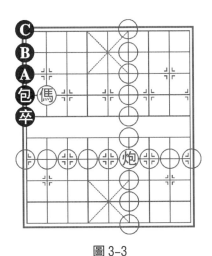

圖 3-3

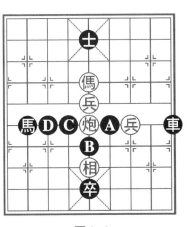

圖 3-4

<div align="center">

練 習 題

</div>

習題1 如圖1所示，紅俥連續走十步把黑子吃完，可以這樣選擇：進吃黑車，再進吃黑象，然後左移吃象，退吃卒，再右移吃卒，進吃包，再左移吃包，退吃馬，再平中吃馬，最後前進吃將。

——以上說法對不對？

習題2 如圖2所示，這是一個趣味性吃子遊戲。

規則：1. 紅棋單方走子；

2. 每走一步須吃一子；

3. 吃完全部黑子。

現在遊戲開始啦！你試試看。

圖1　　　　　　　　　　圖2

習題3　如圖3所示，這是一個用俥（車）殺王的遊戲。

規則：1. 紅先 6 步殺王，黑先 7 步殺王；

　　　　2. 單方走子；

　　　　3. 不准吃子和動其他子。

習題4　如圖4所示，這是一個單炮殺王的遊戲。

規則：1. 單方走子；

　　　　2. 走一步吃一子；

　　　　3. 6 步吃黑將。

試試看，祝你成功！

圖3

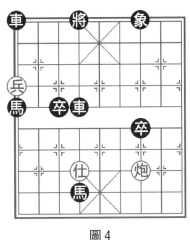

圖4

習題5 如圖5所示，紅子星羅棋佈遍棋盤，你能用黑包「周遊天下」吃光紅棋嗎？請注意選擇正確的路線，否則很難喲！

習題6 如圖6所示，這是一個趣味性「一網打盡」的遊戲。

　　規則：1. 紅先單方走子；

　　　　　2. 每走一步吃一子；

　　　　　3. 11步吃完黑子。

　　紅炮進退翻騰、左右齊鳴，十分有趣，你趕快試試吧！

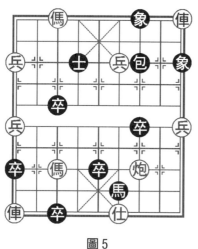

圖5

圖6

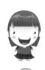

解　答

習題 1　吃法正確。

習題 2　紅俥進一吃卒，進四吃將，平四路吃士，退三吃卒，平六路吃卒，進三格吃士，平三路吃馬，退二格吃卒，平七路吃卒，進二格吃馬，平二路吃包，退一吃車，平八路吃車，進一吃包、平一路吃象，最後平九路吃象。

習題 3　紅俥先平二路，進四格至河沿線，平至四路，進一格，平至六路，進二殺將；黑車先平 2 路，進 6 格，平至 1 路，進 2 格，平至 3 路，退 1 格，平 6 路殺帥。

習題 4　紅炮進七吃象，平九路吃車，退四格吃馬，平六路吃車，退四格吃馬，進八格吃將。

習題 5　黑包進 5 吃紅炮，平 3 路吃紅傌，退 7 再吃紅傌，平 9 路吃紅俥，退 5 吃紅兵，平 1 路再吃紅兵，進 4 吃紅俥，平 6 路吃紅仕，退 7 格吃紅兵，平 1 路吃掉最後一個子。

習題 6　紅炮退兩格吃黑卒，退兩格再吃黑卒，進三格吃黑包，退四格吃黑車，平五路吃黑包，平七路吃黑馬，進二格吃卒，再進兩格吃黑卒，退三格吃黑車，進四格吃黑馬，最後平五路吃黑象。

英勇善戰

這是偉大的無產階級革命家朱德委員長與一位老同志在北戴河相逢時對弈的一盤殘局，引人入勝，回味無窮。詩曰：

革命老元帥，征戰幾十載，

指揮出奇功，棋盤更英才。

著法：紅先

1.兵六進一！　士5退4　　2.俥六平五！　車5進1

3.傌六進四！　將5進1　　4.傌四退五

紅方優勢。

注：本書所錄三局偉人對局，取材於《中國象棋殘局選》。

北戴河某君

朱委員長

第 4 課　傌的走法與吃子

　　傌（馬）的走法很特別，每著必走「日」字，就是從「日」的一角走向對角，俗稱「馬走日」。或每著先直著或橫著走一格，再走一格對角線，簡單地講：傌走一格一尖衝。如圖 4-1 所示，把正確答案填在括弧裏：

　　（1）棋盤中的四路紅傌能到達的地方已用圓標出，故傌有（　　）之說，而二路紅傌僅能到達（　　）、（　　）、（　　）三個地方。

　　（2）1 路卒林線上的黑馬能到達（　　）、（　　）、（　　）、（　　）4 點，而 1 路角上的黑馬卻只能到達（　　）、（　　）兩個點。

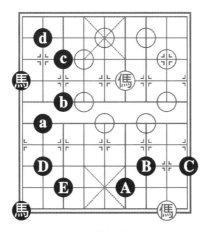

圖 4-1

　　傌雖跑得快，也十分威風，但在它行走的路線上，若是走一格的交叉點上有一個棋子（不論紅黑），馬就不能跳過去，俗稱「蹩馬腿」。

　　傌與俥、炮都屬於強子兵種，威力僅次於俥，與炮差不多，是仕（士）、相（象）所不能比的，它進可攻，退可守，踏遍整個棋盤，到達任何一個交叉點。

　　傌的吃子方法與走法相同，即能走到的地方如有對方棋子就可以吃掉。

　　如圖 4-2 所示，把正確答案填在括弧裏。

　　（1）紅傌可進三路吃黑象，也可退四路吃黑車，它可以進、退七路吃黑馬或黑包嗎？（　　），因為紅（　　）。

　　（2）黑馬進 4 路可吃（　　），進 5 路可吃（　　），退 5 路可吃（　　），但因被蹩腿不能退 2 路吃（　　）。

　　讓我們透過練習，進一步熟悉傌的走法與吃子的方法吧！

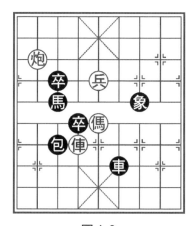

圖 4-2

練 習 題

習題1 如圖1所示，紅傌可進五吃象，進七吃包，退七吃車，退五吃卒，但不能進四路或八路吃黑馬，也不能退四路吃車或退八路吃卒；6路黑馬退至7路可吃俥，進至7路可吃兵、進至4路可吃紅傌，但不能進至8路吃紅炮；而2路黑馬只能進3路吃相，而不能進4路吃紅傌。

——以上說法對不對？

習題2 如圖2所示，黑馬必須進退自如，才能連續八步吃完棋盤上的所有紅子，你試試看？

圖1

圖2

習題3 如圖3所示，這是一個「捉炮比快」的遊戲。

規則：1. 兩隻黑馬只能分別在紅方陣地或黑方陣地內追吃紅炮。

2. 紅炮不動，雙馬同時起動，看哪匹馬快。

習題4 如圖4所示，這是雙傌（馬）賽跑的遊戲。

規則：1. 紅傌奔 A 位，黑馬奔紅傌位；

2. 雙傌（馬）同時起動，看誰先到。

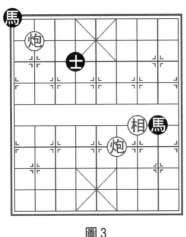

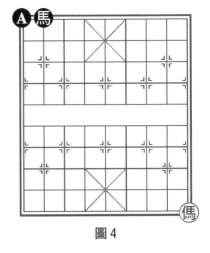

圖3　　　　　　　　　　　圖4

習題5 如圖5所示，您知道黑馬跳在哪裏可以吃紅帥嗎？黑方2路馬進至3路可以吃紅帥（叫作臥槽馬，很厲害），也可進至4路吃紅帥（叫作掛角馬，也很厲害）；同樣8路馬可分別進至7路臥槽或進至6路掛角吃紅帥。

——以上說法對不對？

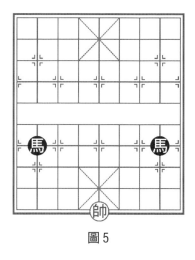

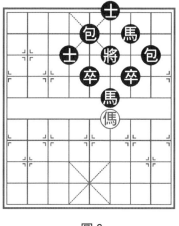

圖 5　　　　　　　　　　圖 6

習題 6　如圖 6 所示，這是紅傌「將軍」遊戲（將軍即紅子走到某個位置，下一步就吃老將）。

規則：1. 由紅單方走子；

2. 不動黑子，也不准吃黑子。

這一規則是否可行？若打破規則，有什麼辦法可用最少步數去將軍？

解　答

習題 1　說法對。

習題 2　進 2 路吃俥、進 1 路吃兵、退至 3 路吃兵、進 2 路吃炮、進 3 路吃俥、退至 5 路吃仕、再退至 7 路吃炮，最後進至 6 路吃帥。

習題3 紅方陣地:黑馬進7路、再進至5路、然後退至6路吃炮,共需三步;黑方陣地:黑馬進至2路、再進至3路、然後退至1路,最後退至2路吃炮,共需四步,所以紅方陣地中馬快。

習題4 紅傌進二路、進三路、進四路、進六路、退至八路、進七路,最後進九路到A共需七步;黑馬進3路、進4路、進6路、進8路、進7路,最後進9路到達紅傌位共需六步,所以黑馬先到。

習題5 說法對。

習題6 只有打破規則才能將軍,只需去黑5路卒,然後紅傌退至六路、再進至五路即可將軍。

棋盤與棋子的典故和象棋小典故一則

一、下象棋是古代戰爭的縮影,棋盤象徵著戰場,每方後部都有一個米字形的方框,稱為九宮,是將帥與謀士活動的地區,象徵中軍帳,將帥居中運籌帷幄,決勝於千里之外。棋子則象徵著軍隊,關於棋子的含義可由出土的宋朝象棋子來考察,棋子反面有圖形:

　將:是一員大將,頭戴帥盔,身披戰袍,腰掛長劍。

　士:是一位女士,身穿戎裝和裙子,後演變為謀士。

象：是一名騎在大象上的戰將。

車：是人推著獨輪車，堆滿糧食，後演變為戰車。

馬：是騎兵胯下的一匹飛跑中的馬。

包：是一架拋石機，旁有一名炮手站立。

卒：是一名士兵，手持長矛。

二、傳說我國西番地界有兩位神仙在深山樹下弈棋，一隻老猴經常在樹上偷看並得玄秘。老百姓得到消息前往觀看，不料兩位仙人駕祥雲飛去，這時老猴下樹與人對弈，屢戰屢勝。國王覺得稀奇，即下詔全朝文武百官與猴對弈，又徵全國弈棋高手，皆敗於「仙猴」。有一老臣進諫：聽說楊清善弈，欲推薦其出馬與猴較量。當時楊清犯事被關在大牢內，國王下令釋楊清出獄。楊清以盤裝大紅鮮桃放置枰前，猴心牽於桃，遂連敗。

第 5 課　記錄方法與棋子價值

一、記錄方法

　　下棋時用文字記錄弈棋過程就是棋譜記錄法。對於每一步棋的走法，用四個字來記錄，例如圖 5-1 所示，紅炮放在中兵後，是用「炮二平五」來表示，用這種象棋語言來記錄棋步，你學會後，就能看懂棋譜和棋書了。

　　讓我們具體看「炮二平五」等記錄方法。

　　第一個字表示要走棋子（如炮）的名稱。

　　第二個字表示這個棋子所在縱線的序號。例如「炮二平五」，我們就知道，走的是右炮而不是左炮。

　　第三個字表示這個棋子走動的方向，向前為「進」，向後為「退」，橫走為「平」，共有三個運動方式。

　　第四個字表示這個棋子所到達的新的位置，包括兩種含義，對於走直線的棋子（帥、俥、炮、

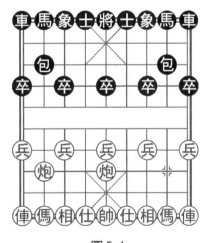

圖 5-1

兵）來說，它們進、退幾格就是幾；它們橫走到哪條縱線上就是哪條縱線的序號。對於斜向走動的棋子（傌、仕、相）來說，它們只有進退沒有「平」移之說，所以它們進退到哪條縱線上就寫哪條縱線的序號。

下面給同學們舉個例子。

紅方右炮擺當頭，準備炮打黑中卒，記作「炮二平五」。

黑方右馬跳起保中卒，就記作「馬 2 進 3」。

紅黑每走一著棋，稱為一回合，在這兩著棋之前加上序號「1」即表示第 1 回合。

在第 2 個回合中紅跳右傌，黑則左包右移兩格，就記作「2. 傌二進三，包 8 平 6」。

第 3 回合，紅出右俥，黑則左馬正起，就記作「3. 俥一平二，馬 8 進 7」。

至此形成圖 5-2 所示棋局。同學們可以對照一下檢驗自己是否掌握了記錄方法。

還有一點需要說明，就是在一條縱線上出現某方的兩個一樣的子，例如雙俥、雙傌、雙炮或雙兵，要走其中之一，可記成「前俥平五」「後馬進 4」「前包平3」「後兵平四」，就可以區分走的是哪一個棋子了。

也可以用簡寫記錄法：雙方都用阿拉伯數字，棋子

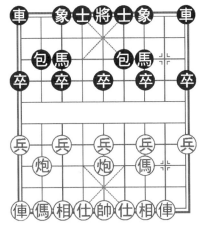

圖 5-2

「進」或「退」只需分別在最後的數位下或數位上畫「一」，橫移時則省略「平」字。像圖 5-2 所示前三個回合就可記成：1.炮 25.　馬 2<u>3</u>　2.傌 2<u>3</u>　包 86　3.俥 12　馬 8<u>7</u>。

二、棋子價值

在帥、仕、相、俥、傌、炮、兵七個兵種中，各子的威力大小是不一樣的，威力大的我們叫它強子或大子，例如俥、傌、炮；威力小的我們叫它弱子或小子，例如仕、相、兵，強子價值高，弱子價值低。

我們根據每種棋子的最多控制點給予對應的分值，列出一張《棋子價值表》供同學們參考使用。

棋子價值表

兵種		最多控制點	分值
兵（卒）	未過河	1	1
	已過河	3	2
仕（士）		4	2
相（象）		4	2
傌（馬）		8	4
炮（包）		15	4.5
俥（車）		17	9
帥（將）		4	—

註：帥（將）價值最高，因不能失去，所以不可兌換，故未列分值。

　　表中表明：俥的價值最高，等於兩個炮，略高於一傌一炮，高於雙傌；而一炮略高於一傌。仕、相、兵這三個兵種分值較低。但在實際對局中，有許多特定的盤面影響棋子價值起變化，因此我們切不可以生搬硬套這張《棋子價值表》，需要靈活使用。

練 習 題

　　習題 1　下面是山東省滕州市一次象棋公開賽的對局譜，請同學們照譜用棋子擺出，藉以熟悉記錄方法，將最後局面與圖 1 對照，然後把此局的完整記錄改寫成簡寫記錄。

1. 炮二平五　　包 8 平 5
2. 傌二進二　　馬 8 進 7
3. 俥一平二　　車 9 進 1
4. 俥二進六　　車 9 平 4
5. 俥二平三　　車 4 進 6
6. 炮八進二　　車 4 平 2
7. 炮八平三　　包 2 進 7
8. 俥三進一　　車 1 進 2
9. 炮五進四‼（圖 1）

紅成絕殺！勝。

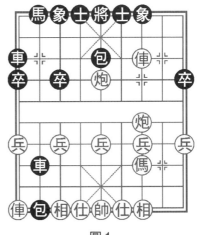

圖 1

習題2 找同學或家長下一盤棋,並把每步著法都用象棋語言講出來。

習題3 如圖2所示,實戰對局的第一步就用炮兌馬,這種交換值不值?

習題4 如圖3所示,這是順炮(包)形成的局面,雙方互吃兵、卒,現輪紅方走子,黑方與紅方兵卒的交換,值嗎?

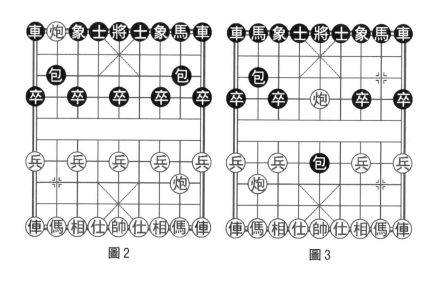

圖2　　　　　　　　　　圖3

習題5 如圖4所示,這是老式「順炮直俥對橫車」形成的局面。紅方接走俥三進一吃馬,於是黑方包5進4,傌三進五吃包,包2平7吃俥,傌五進四,包7平5!……

這時紅俥換取黑方馬包,值不值?

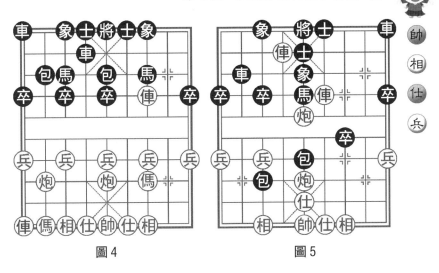

圖 4　　　　　　　　　　圖 5

習題 6　如圖 5 所示，這是實戰中局片斷，現輪紅方走子，你能為紅方出謀劃策嗎？請看以下戰法：

俥四平五（吃馬）

包 5 退 3（吃俥）　後炮進四（吃包）

紅方以俥換馬包值不值？

解　答

習題 1　1.炮 25　包 85　2.傌 23　馬 87　3. 俥12　車 91　4. 俥26　車 94　5. 俥23　車 46　6.炮 82　車 42　7. 炮 83　包 27　8.俥31　車 12　9. 炮 54

習題 3　根據《棋子價值表》，我們知道：不值。再根據全盤局勢看，更不值。黑車吃炮後順勢開出，紅其他子力全部未動，吃虧是顯而易見的。

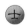

習題 4 表面看互兌兵卒是等價交換，實際上紅方炮五退二後，黑方空心包不能立足（紅傌二進三趕包），紅暗伏炮八平五的殺勢。黑方吃虧特大，應以此為鑒。

習題 5 此時紅俥換馬包不值。因為紅俥9分，黑馬4分，黑包4.5分，紅虧了0.5分。更重要的是紅方以俥換雙後並未取得攻勢，形勢並不樂觀。

習題 6 紅以俥換馬包，從《棋子價值表》看是吃了點虧，但卻有出帥助攻之凶著，使黑方難防鐵門閂殺，紅方勝得漂亮，這叫做「一俥搏雙定乾坤」，乃戰術性交換。這就是經驗價值外的價值。

第 6 課　兵的攻殺

在象棋的七個兵種中，兵（卒）的數量最多，兵雖行動遲緩，力量較弱，然而在一盤棋快下完時，即進入殘局階段，一兵之微也可致命。

當兵進入黑方陣地所處的位置不同，對老將的威脅作用也不同。單兵攻王，分高兵、低兵、底兵三種情況，我們把位於河沿線和卒林線的兵叫「高兵」，把位於佈置線和死亡線的兵叫「低兵」，把位於底線的兵叫「底兵」。

如圖 6-1 所示，這是高兵殺王，著法：紅先勝

兵五進一　將 5 平 4

兵五進一

黑方欠行作負。

圖 6-1

如圖 6-2 所示,這是低兵殺王,著法:紅先勝

兵七平六　　將 5 平 4

兵六平五　　將 4 平 5

兵五平四!　將 5 平 4

紅兵由左至右,迫將離中。

帥四平五!　將 4 退 1

紅帥占中的作用,留給同學們自己思考。

兵四平五　　將 4 進 1　帥五進一!

紅方使用停著,黑欠行(ㄒㄧㄥˊ)作負。

如圖 6-3 所示,這是底兵,卻無法擒王。因老將登三樓、下二樓,底兵控制不了,和棋。底兵也稱老兵,說明其戰鬥力極弱。

單兵擒王,均需採用困斃(即欠行)方式取勝。希望同學們由圖 6-2 學會運用「迂迴」「占中」「停著」的技巧。

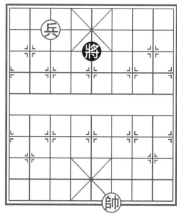

圖 6-2

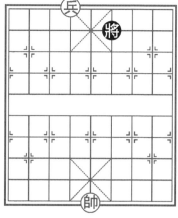

圖 6-3

練　習　題

　　習題 1　如圖 1 所示，紅先，利用紅帥的作用，擬出紅勝著法。

　　習題 2　如圖 2 所示，紅先，利用黑方雙象的弱點和雙兵的極佳位置，擬出紅勝著法。

　　習題 3　如圖 3 所示，紅先，利用兵左帥右的攻殺要領和黑馬的弱點，擬出紅勝著法。

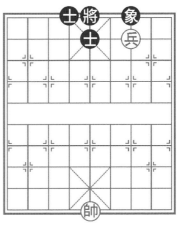

圖 1

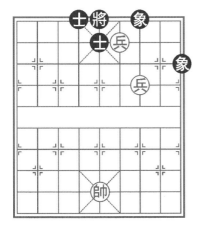

圖 2

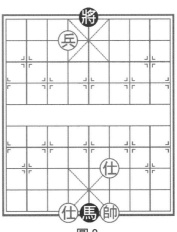

圖 3

　　習題4 如圖4所示，紅先，利用將、士的弱點，擬出紅勝著法。

　　習題5 如圖5所示，紅先，利用黑子的壅堵和紅方五子的極佳占位，擬出紅勝著法。

　　習題6 如圖6所示，紅先，利用前面講到的「臣壓君」殺勢，擬出紅勝著法。

　　習題7 如圖7所示，紅先，這是單兵擒王既典型又有實戰意義的局例。在紅雙俥英勇獻身後，單兵猛進，直至拱死老將，請擬出紅勝著法。

　　習題8 如圖8所示，紅先，利用雙兵搶佔肋道，鎖住將門，然後借助帥力形成殺著，請擬出紅勝著法。

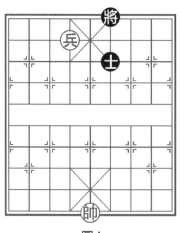

圖4

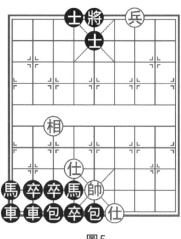

圖5

習題9　如圖9所示，紅先，如何選擇用兵是獲勝的關鍵，請擬出紅勝著法。

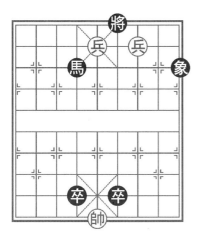

圖 6

圖 7

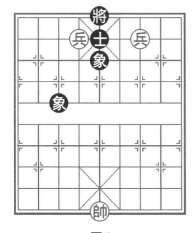

圖 8

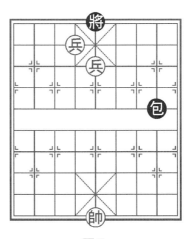

圖 9

解　答

習題1　兵三進一！一招制勝。

習題2　兵三平二！黑方欠行，紅勝。

習題3　仕四退五！關馬露帥，一錘定音。

習題4
1. 帥五平四！將6進1（如改走將6平5，則帥四進一！停著，士6退5，帥四平五，紅得士勝）。
2. 帥四進一！　將6退1
3. 兵六平五、黑欠行，紅勝。

習題5　相七退九！黑方困斃而負。

習題6
1. 兵三平四　　馬4退6　　2. 兵五進一，勝。

習題7
1. 俥七平六！　將4進1　　2. 俥八平六！　將4進1
3. 兵六進一　　將4退1　　4. 兵六進一　　將4退1
5. 兵六進一　　將4平5
6. 兵六進一殺，這個殺著叫「太監追皇上」，也稱「送佛歸殿」。

習題 8

1. 兵三平四，士 5 進 6

2. 帥五平六，士 6 退 5

3. 兵六平五殺。

習題 9　兵六平五，將 5 平 4，後兵平六，包 8 退 3，兵五進一殺。

第 7 課　炮的攻殺

　　同學們在炮（包）的走法與吃子一課裏，知道炮需要炮架才有威力，才能起到攻殺作用。那麼選擇炮架就得分清一個炮的殺著主要有悶宮和悶殺兩種。

　　悶宮是單炮借助對方的雙士做炮架，悶死老將在九宮中的殺著。

　　悶殺則是炮利用對方子力壅塞，悶殺對方老將的殺著。

　　如圖 7-1 所示，這是一圖兩解悶宮和悶殺的例子。誰先走誰勝。

　　紅先：炮七進五悶宮勝。

　　黑先：包 8 平 6 勝。

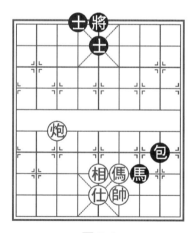

圖 7-1

　　如圖 7-2 所示，這是一圖兩解悶宮殺的例子，誰先走誰勝。紅方展示的是縱線悶宮，黑方展示的是橫線悶宮。

　　紅先：兵七平六！　將 4 進 1

　　炮五平六　悶宮，紅勝。

　　黑先：卒 7 平 6　帥四平五　包 3 進 1，黑勝。

　　如圖 7-3 所示，這是一個悶殺的棋例，注意紅帥的作用，紅先勝，著法如下：

　　兵六平五……

　　兵到「花心」送吃，好棋！

　　……前包退 2　炮五平四　悶宮殺。

　　紅如改先走炮五平四，則前包平 6，黑方墊包反照將，紅炮只能撤離四路線，黑則卒 7 進 1 捷足先登，紅方痛失勝機。

　　以上是單炮攻殺時透過將軍取勝的，另外還有不將軍以困斃方式取勝的。

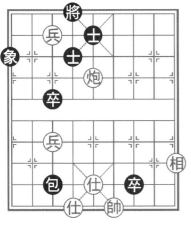

圖 7-2

圖 7-3

　　如圖 7-4 所示，紅先，如走炮八平四將軍，黑則士 6 退 5，至此，紅方無炮架不能取勝。

　　巧妙的走法是：炮八進五。這樣黑方無子可動，欠行作負。

　　如圖 7-5 所示，這又是一個單炮用困斃方式取勝的例子，輪紅走子，如炮二平七叫悶，黑則士 5 進 6，不但紅無法取勝，還要面臨輸棋的危險。

　　巧妙的走法是：炮二平五。於是黑方將、雙士、包四個子均無法走動，故欠行作負，紅勝。

　　下面練習雙炮攻殺的例子，常見的是重炮殺。

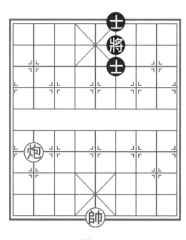

圖 7-4

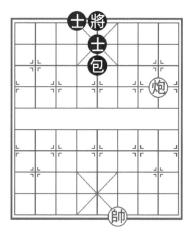

圖 7-5

練 習 題

習題 1　如圖 1 所示，誰先走誰就可以用悶宮殺獲

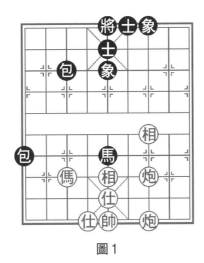

圖1

勝，注意紅黑雙方左翼的弱點，擬出雙方先勝的著法。

習題2　如圖 2 所示，這是一個紅先利用悶宮殺著獲勝的局例，注意炮兵的運用，有點曲折，試擬出紅勝著法。

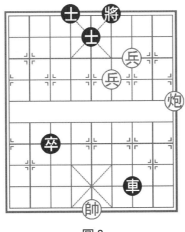

圖2

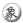

　　習題3　如圖3所示，這是一個紅先悶殺勝的棋例，請擬出紅勝著法。

　　習題4　如圖4所示，紅先勝。如何迅速取勝需要好好思考，黑卒僅差一步之遙。試擬出紅勝著法。

圖3　　　　　　　　　　　圖4

　　習題5　如圖5所示，這是一個誰先走誰勝的縱向、橫向重炮殺的例子，一圖兩解重炮殺，紅方的殺法值得注意。請擬出雙方先勝的著法。

　　習題6　如圖6所示，細細看，紅方先走怎樣殺？有幾種殺法？試試擬出來。

　　習題7　如圖7所示，這是一個悶殺局例，有點難度，注意紅俥利用抽將選位。請擬出紅先勝著法。

　　習題8　如圖8所示，這是一個橫向悶宮的殺局例，亦有難度。可在老師的幫助下，擬出紅先勝著法。

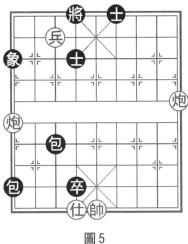

圖5

圖6

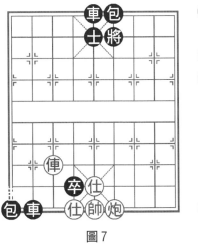

圖7

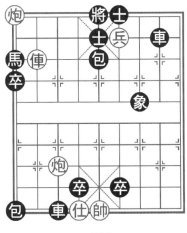

圖8

解　答

習題1　紅先：炮三進七，象5退7，炮三進九殺；黑先：包1進3，俥七退八，包3進7，相五退七，包1平3殺。雙方的這種悶宮殺著，叫「雙獻酒」。

習題2　炮一平四，將6平5，炮四平七，將5平6，兵四進一！士5進6，炮七平四，士6退5，兵三平四，將6平5，炮四平七，紅勝。

習題3　兵五平四，將6進1，後炮平四，紅勝。

習題4　炮一平五！（平炮叫殺，棄子吸引，好棋！）卒4平5，兵六進一，紅勝。

習題5　紅先：兵七平六，將4進1，炮一平六，士4退5，炮九平六，重炮殺，紅勝。黑先：包3進3，士六進五，包1進1，重包殺，黑勝。

習題6　（1）兵四平五，傌7退5，兵六進一殺；（2）兵六平五，馬7退5，兵四進一殺，皆為紅勝。

習題7　俥七平四，士5進6，俥四平五，士6退5，仕五進四，士5進6，俥五進六，車5進1，仕四退五悶殺，紅勝。

習題 8　俥八進二，士 5 退 4，兵四平五！士 6 進 5，俥八退九！馬 1 退 2，炮七進七，車 3 退 9，炮九平七悶宮，紅勝。

象棋小詞典

【橘中秘】象棋書譜。明朱晉楨輯。崇禎五年（1632年）刊印。四卷。一、二卷為全局著法，三、四卷載 140 局實用殘局。是明、清兩代版本最多的象棋譜，影響頗大，流傳廣泛。

棋子顏色的來歷

棋子分為紅、黑兩種顏色，來自一個典故。傳說楚漢相爭時，劉邦自稱為赤帝之子，他所用的軍旗為紅色，而項羽喜歡黑色，他的戰騎是黑色的烏騅馬，失敗後於烏江自殺。於是後人把象徵戰爭中的兩支軍隊的棋子定為紅色與黑色，相傳至今。

第 8 課　傌的攻殺

　　用傌（馬）攻擊產生的殺著，因傌的位置不同而名稱各異。

　　如圖 8-1 所示，當傌跳至 A、B、C、D 點分別叫臥槽傌、釣魚傌、高釣傌、掛角傌，當跳至 D、E 點並與老將成對角叫八角傌。這些名稱各異的傌，若在其他子力的配合下形成的殺著，分別叫臥槽傌殺、釣魚傌殺、高釣傌殺（也稱側面虎殺）、掛角傌殺、八角傌殺。

圖 8-1

如圖 8-2 所示，紅傌臥槽受車阻隔，如何入局？

著法：紅先勝

傌三平五　士6進5

傌四進三（殺）

棄傌殺士騰傌位，關鍵之著！紅帥位置亦是獲勝條件。

如圖 8-3 所示，紅臥槽傌的殺著受到黑包的制約，怎麼辦？紅可用掛角傌。紅先著法：

傌八進六！

掛角傌殺，紅勝。亦屬悶殺。

如圖 8-4 所示，紅傌並未形成「釣魚」狀，只需略施小計，紅先著法：

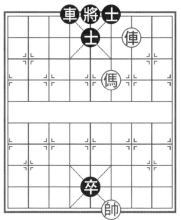

圖 8-2

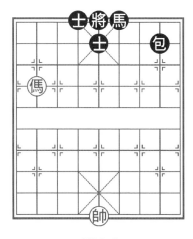

圖 8-3

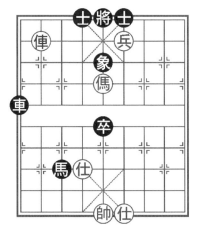

圖 8-4

兵四進一！　　將５平６　　傌五進三　　將６平５

俥八平二　　　車１進５　　帥五進一　　車１平６

俥二進一　　　車６退９　　俥二平四

釣魚傌殺。這種殺法又名「立傌俥」。

如圖 8-5 所示，紅棄俥形成「八角傌」，搶先一步殺
黑。

著法：紅先勝

俥五平四！　　士５進６　　傌五退六　　車７進２

帥六進一　　　卒５平４

黑平卒叫將（ㄐㄧ�尢），紅若帥六進一去卒，則上當！
車７平４抽吃紅八角傌，反為黑勝。

帥六平五　　　卒４平５　　帥五平六　　士６退５

兵六平五（紅勝）

如圖 8-6 所示，紅方高釣傌雖被黑車馬同捉，但仍可
先手勝：

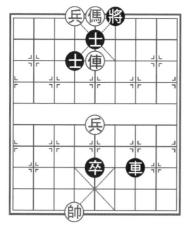

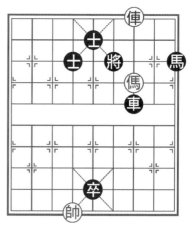

圖 8-5　　　　　　　　　　　　圖 8-6

傌三退二　　將 6 退 1

傌三進一！　將 6 進 1

黑若將 6 退 1，則傌三進一殺。

傌三平四（殺）

練　習　題

習題 1　如圖 1 所示，這是紅方妙棄傌形成的八角傌殺，請擬出紅先勝著法。

習題 2　如圖 2 所示，紅方要用釣魚傌殺黑，需認真考慮後，擬出紅先勝著法。

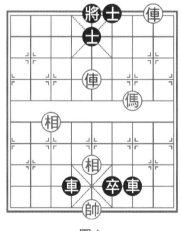

圖 1

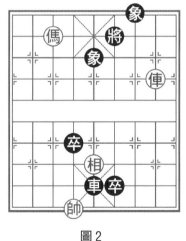

圖 2

　　習題3　如圖3所示，黑方殺機四伏，紅方如何利用先行之利以高釣傌殺黑？請擬出紅先勝著法。

　　習題4　如圖4所示，這是典型的掛角傌殺之局例，在實戰中經常會「變樣」出現，很有實戰意義，請擬出紅先勝著法。

　　習題5　如圖5所示，黑雙車立紅方死亡線虎視眈眈，且捉紅傌；紅先可用臥槽傌殺之，請擬出紅勝著法。

　　習題6　如圖6所示，紅傌跳躍，左右盤旋，僅用三個回合擒王。這是「雙傌飲泉」的標準殺型。請擬出紅先勝著法。

　　習題7　如圖7所示，這是「雙傌飲泉」緩一步殺的

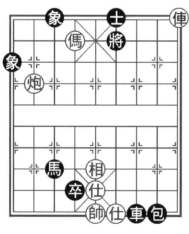

圖3

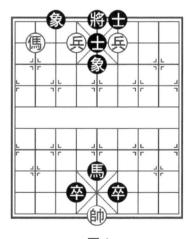

圖4

典型定式，在實戰中值得借鑑。請擬出紅先勝著法。

　　習題8　如圖8所示，黑車守底線，紅方高釣傌怎樣成殺？請擬出紅先勝著法。

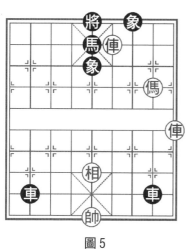

圖5

圖6

圖7

圖8

解　答

習題 1　傌三進四，將 5 平 4，俥二平四！士 5 退 6，俥五進三，紅勝。

習題 2　俥二進二，將 6 退 1，俥二退五，將 6 進 1，俥二平四，將 6 平 5，俥四平六，將 5 平 6，傌七退六，將 6 退 1，傌六退四！

紅借傌使俥，頓挫有致，以釣魚傌殺，勝法典型。

習題 3　俥一平四，將 6 平 5，俥四退一！將 5 進 1（如改走將 5 退 1，則紅炮八進三殺），傌六退七，將 5 平 4，俥四平六殺，紅勝。

習題 4　兵六進一！士 5 退 4，傌八退六殺。這種殺法又名「白馬現蹄」，有的地區稱「金鉤掛玉」。

習題 5　俥四進一，將 5 平 6，俥一平四，將 6 平 5，傌二進三，將 5 平 4，俥四平六殺，紅勝。

習題 6　後傌進七，將 5 平 4，傌七退五，將 4 平 5（若將 4 進 1，則傌五退七亦殺），傌五進三，紅勝。

習題 7　傌二進四！卒 7 平 6，兵四進一！將 5 平 6，前傌進二，將 6 平 5，傌四進三，將 5 平 6，傌三退五，將

6平5，傌五進七，紅勝。

　　習題8　俥三進二，將6進1，傌三退五，將6退1（如改走將6平5，則紅俥三退二，士5進6，俥三平四殺），兵六平五，士4進5（如改走將6平5，則紅俥三退一，黑若將5進1，則傌五進三，將5平4，兵八平七；又若將5退1，則傌五進六，將5平6，俥三平四殺，紅亦勝），傌五進三，將6進1，俥三退二，將6退1，俥三平七，將6退1，俥七進二，紅勝。

桔中二叟賭「象戲」

　　唐朝的象戲，已與近代的象棋十分接近。傳說唐朝一巴姓人家，有一個桔園，桔樹兩年不結果，第三年突然結了一個特大的桔子，剖開一看，裏面竟有兩個老翁下象戲，悠然自得，其一老翁說：「你輸，我贏美酒九罐，我輸，給你錦緞八匹。後日於青城草堂兌現。」待巴姓人近前觀戰時，兩老翁即化作白龍飛走。

第 9 課　俥的攻殺

俥（車）的價值最高，行動迅速，威力最大，是棋戰中的核心兵種，素有「一俥十子寒」之美譽。本課中我們主要研究單車的攻殺，由雙俥構成的殺著（如雙俥錯等）將在以後討論。

如圖 9-1 所示，單俥攻雙士要借帥的力量，常見的定式是用帥在側牽制黑方士、將，再用俥破士勝。紅先：

俥五平四！　將 5 平 4

俥四平八！　士 5 進 6

帥五平六！

以下黑方如將 4 平 5，則俥八進三，將 5 進 1，俥八平六捉死羊角士，紅勝。

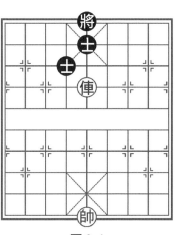

圖 9-1

如將 4 進 1，則俥八進一！士 6 退 5，俥八進一，將 4 退 1，俥八平五吃中士，黑困斃作負，紅勝。

如圖 9-2 所示，黑方多個象，紅俥可採用「十字路口等象吃」的手法，然後破士。紅先：

俥七進一　象 5 退 7　俥七平三　象 7 進 9

俥三平一

成單俥例勝雙士，紅勝定。

圖 9-2

圖 9-3

圖 9-4

　　如圖 9-3 所示，黑雙象連環，似乎很牢固，但紅逼黑方底象到河口後，可用俥迎頭照將，順勢吃掉河口象，再捉孤象。紅先：

俥四進三	將 5 進 1
帥四平五	象 3 進 1
俥四平九	象 1 進 3
俥九平七！	將 5 平 4
俥七平五！	象 5 進 7
俥五退四！	象 7 退 5
俥五平六	將 4 平 5
俥六平七	

形成單俥例勝單象，紅勝定。

　　如圖 9-4 所示，黑方多個士，紅可用帥助攻，先捉

士、後破象，各個擊破。紅先：

俥二進二　士5退4　　俥二平八　象7進9

俥八進一　象9退7　　帥五平六

形成單俥例勝雙象，紅勝定。

如圖9-5所示，仕相全對單車，紅方可以守和。棋諺曰：「一車難勝仕相全。」但必須主帥居中，仕相歸位，即在中路結成連環，築成堅強的防線，就可成正和局。

紅先：

帥五平六　車8平2　帥六平五　將5平4

仕五退六（和棋）

如圖9-6所示，黑方有車防禦，紅方多個老兵助攻，且俥、帥已佔領中路，就可成殺。紅運俥於底線巧妙地利用老兵幫助進行攻殺，稱為「海底撈月」，紅先：

俥五進五！　車4進2　俥五平六（紅勝）

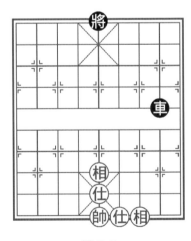

圖9-5

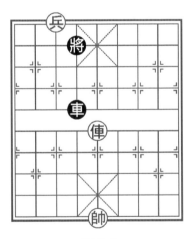

圖9-6

練 習 題

習題 1 如圖 1 所示，黑方士象全陣勢不正，尤其雙象位置太差，紅方就有很多取勝的機會。請擬出紅先勝著法。

習題 2 如圖 2 所示，黑雖然士象全但是象未歸中位，注意令象不要飛到中路相連。借助於紅帥助攻，請擬出紅先勝著法。

習題 3 如圖 3 所示，此例象雖在中位高處連環，

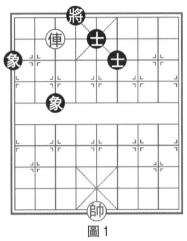

圖 1

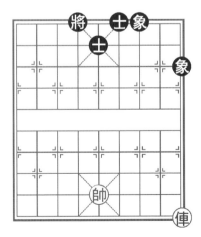

圖 2

圖 3

但紅帥把士、將拴鏈，注意防止黑將歸位，就能破士取勝。請擬出紅先勝著法。

習題 4 如圖 4 所示，黑釣魚馬殺勢正酣，紅方俥兵乍看難有作為。請注意紅帥的作用，擬出紅先勝著法。

習題 5 如圖 5 所示，黑方的殺勢紅方難以解除，只有「先下手為強」。請您擬出紅先勝著法。

圖 4　　　　　　　　圖 5

習題 6 如圖 6 所示，此局與例題 9-6 大同小異，只是本例紅方俥與底兵同側，如何實施「海底撈月」？請擬出紅先勝著法。

習題 7 如圖 7 所示，紅單俥對馬雙象，官和的形勢

圖６

圖７

是「馬三象」（以後介紹），此圖黑方弱點多。紅先，請擬出紅勝著法。

<div align="center">解　答</div>

習題１ 俥七退一！ 將４進１

紅退俥管象，黑上將無奈。

俥七退一 將４退１，黑如改走象３退５，則俥七平六，士５進４，帥五平六，士６退５，俥六平九，象５進３，俥九平八，士５進６，俥八進二，將４退１，俥八平四破士，紅勝。

俥七平六，將４平５，俥六進一，將５平６，黑老將若在有羊角士和無象一側，就危險了。

俥六平七，將６進１，俥七退一，將６退１，俥七平二，象３退５，俥二進三，將６進１，帥五平四，士５進

4，俥二退一，將6退1，俥二平六，破士，紅勝。

習題2 俥一進五，將4平5，俥一平五，將5平4，帥五退一，將4進1（如改走將4平5，則帥五平六，黑只有送象吃，紅勝。），俥五平六，士5進4，帥五平六，士6進5，俥六平八，士5進6，俥八進二，士6退5，俥八進一，將4退1，俥八平五，成例勝，見本課例題。

習題3 俥七平六，士4進5，俥六平八，象5退3，俥八退二，象3進5，俥八進四，士5退6（如象3退1，則俥八平二，士5進4，俥二退二，士4退5，俥二進一，照將抽士勝），俥八退三，士6進5，俥八平二，士5進4，俥二進一，士4退5，俥二進一，將6退1，俥二平五，成「單俥必勝單缺士」的局面，紅勝。

習題4 兵四平五，士4進5（如改走將5平6，則俥八平四殺），俥八進三殺。即對面笑殺，紅勝。

習題5 兵六平五，將6平5，（如改走將6進1，則俥二進一殺），俥二進二殺，紅勝，殺法同上題。

習題6 俥五進四，將6進1，兵六平五，車6進1，兵五平四，車6退1，兵四平三，車6進1，俥五進一，將6退1，俥五平四，紅勝。

習題 7　帥五平六！　馬 5 進 7

　　如改走馬 5 進 3，俥六進一，馬 3 進 1，俥六進二，將 5 進 1，帥六平五，象 7 進 9，俥六退二，象 9 進 7，俥六退二，象 7 退 9，俥六平八，馬 1 退 3，俥八進三，將 5 退 1，俥八退一，馬 3 退 4，俥八進二再帥五平六，紅勝。

　　2. 俥六進三　　將 5 進 1　　3. 帥六平五！　馬 7 進 5

　　4. 俥六平四　　將 5 平 4　　5. 俥四退三　　馬 5 進 3

　　6. 俥四平六　　將 4 平 5　　7. 俥六退一　　馬 3 進 2

　　8. 帥五進一！　馬 2 進 1　　9. 俥六平八！　馬 1 退 3

　10. 帥五退一　　將 5 平 4　11. 俥八平六　　將 4 平 5

　12. 俥六平七　　馬 3 退 5　13. 俥七退二

黑逃馬，則紅俥照將抽象勝。

春秋戰國時期的「象棋」

　　中國象棋歷史悠久，源遠流長。它起源於我國，是我國古代人民創造的，是我國古代文化寶庫中一顆光芒燦爛的明珠。

　　早在春秋戰國時期，就有關於象棋的記載，但那不是現代的象棋，只是古代棋戲的萌芽。中國古代棋戲有：六搏、塞戲、格五、彈棋、雙陸、五木等多種，均曾傳入印度，以後流於曹魏，盛於梁陳魏、齊，隋，唐之間，相傳有唐代韋皇后與武三思賭棋戲，中宗點籌；楊貴妃與唐玄宗對弈，眼看要輸棋，楊貴妃放白鸚鵡亂局賴棋的故事。

第 10 課　仕、相助攻與露帥助攻

一、仕、相助攻

　　仕相（士象）雖屬防禦性兵種，但做炮架時，也可起到助攻作用。

　　如圖 10-1 所示，紅方炮仕形成必勝，如無仕則成和棋。著法紅先勝：**炮二平五　將 5 平 6　帥六平五　將 6 進 1　仕五進四　將 6 退 1　炮五平四殺**。

　　如圖 10-2 所示，較上例黑方多雙士防禦，但紅仍能勝，是紅方的例勝局（以下還要專門討論）。而最快的取

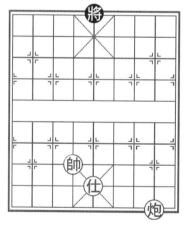

圖 10-1

圖 10-2

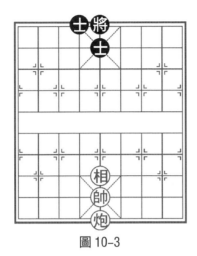

圖 10-3

勝方法是：

仕五進六！

一招制勝，黑方欠行作負。

相在中路位置時的助攻，對老將較有直接威脅，當然相在三、七路時亦能助攻，例如前面的「雙獻酒」。

如圖 10-3 所示，紅先，如不得要領走炮五平八悶宮叫殺，則將 5 平 6，紅方無法取勝。一招制勝的攻法是：**帥五平四！**

炮借相控黑中路，出帥控黑助道將門，結果黑無棋可走，欠行作負。

二、露帥助攻

帥（將）的戰鬥力雖小，但利用「王不見王」的棋規，可控制一條縱線，發揮重要的助攻作用。

　　如圖 10-4 所示，雙方都只有傌、炮的強子和一兵、卒過河，乍看難分伯仲。而紅方先走，卻兩次露帥助攻，搶先一步殺黑，著法如下：

　　相五退七！ ……

　　落相露帥催殺，好棋，俗稱「將軍大脫袍」。

……	象３退５	炮三平五！	卒１平２
兵二平三	卒２平３	兵三平四	卒３平４

　　帥五平四！再次出帥助攻，構成絕殺，紅勝。

　　如圖 10-5 所示，黑車既捉中相又有沉底叫將抽傌，氣勢洶洶，紅先，輕落一步相，露帥遙控，轉危為安，反敗為勝，著法如下：

相五退七！	車２平６	傌二進九	車６退７
傌二平三！	卒３進１	相七進九	車６平７

　　兵三進一　紅勝。

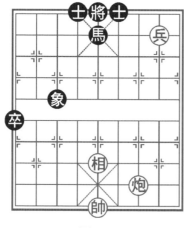

圖 10-4

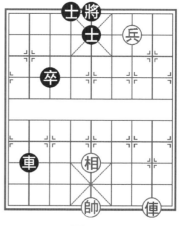

圖 10-5

練　習　題

習題 1　如圖 1 所示，巧用「停著」是殘局階段的重要戰術之一。試擬出紅先勝著法。

習題 2　如圖 2 所示，黑方子力強於紅方，並伏車 7 進 8「馬拉車」的進攻手段。請擬出紅先勝的著法。

習題 3　如圖 3 所示，雙方子力相當，但黑馬包卒已成「歸邊」之勢，並伏包 2 進 1 的殺著。請擬出紅先

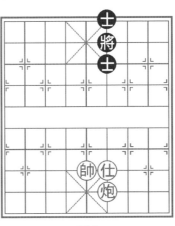

圖 1

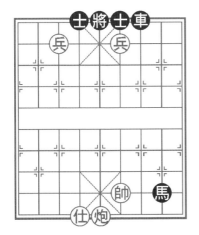

圖 2

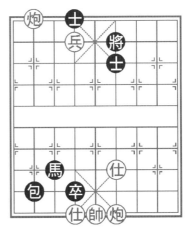

圖 3

將

象

士

卒

勝著法。

習題4　如圖4所示，雙方同是單炮（包）、相（象），卻先走方獲勝。本例說明了什麼問題？請擬出紅先勝著法。

習題5　如圖5所示，這是一個以相助攻和露帥助攻相結合的例子。一著兩用，十分巧妙。請擬出紅先勝著法。

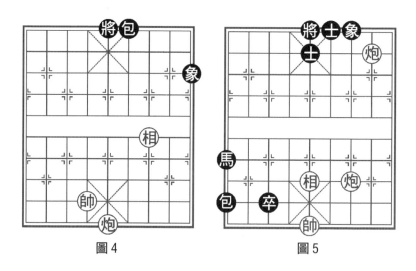

圖4　　　　　　　　圖5

象棋小詞典

【將軍脫袍】也稱「關公脫袍」「推窗望月」。指對局中，一方飛步相，既瓦解對方攻勢，又利己帥起遙控作用，從而脫危為安，反敗為勝。

 帥
 相
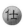 仕
兵

習題6　如圖6所示，紅先如選擇炮五進七戰黑包，則成和棋，您同意這樣選擇嗎？若不同意請擬出紅先勝著法。

習題7　如圖7所示，乍看黑方的子力和形勢都很優越，但紅方先手，利用強行露帥的手段可成悶殺。請擬出紅先勝著法。

習題8　如圖8所示，這是一個十分巧妙的露帥助攻的例子，猶如「關門打狗」，令黑方束手無策。請擬出紅先勝著法。

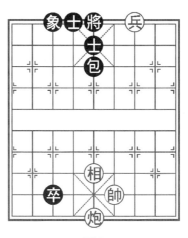

圖6

圖7

圖8

習題9　如圖9所示，黑馬正捉紅炮，若逃炮，紅棋難下，你會怎麼走？請擬出紅先勝著法。

解　答

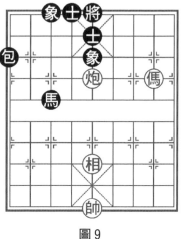

圖9

習題1　炮四退一！士6進5，仕四退五，紅勝。

習題2　兵四平五！將5進1，仕六進五，紅勝。

習題3　兵六平五！士4進5，仕四退五，紅勝。

習題4　相三退五，紅勝。說明子力占位和先手的重要性。

習題5　相五進三！將5平4，炮三進七，紅勝。

習題6　相五進七！卒3平4，兵三平四，紅勝。

習題7　炮七進九！象5退3，兵四進一，紅勝。

習題8　前炮平四！士4進5，帥五平六！黑方欠行作負，紅勝。

習題9　帥五平四！……

置紅炮被捉於不顧，出帥助攻，紅傌窺槽催殺！好棋，也是當前唯一的獲勝途徑。

……包1退1，傌二進四，將5平6，炮五平四，成傌後炮殺（此殺法以後專門介紹）。

將帥不得照面的由來

劉邦跟項羽爭奪天下時，兩軍交戰好幾年了，天下百姓都因戰亂而過著苦日子。有次交戰時項羽對劉邦說：「都因為我們兩個人的爭鬥導致全天下的戰亂禍害，不如我們兩人今天就一對一地來結束這幾年的戰爭吧。」劉邦知道項羽的力量天下無雙，於是大聲說：「我寧願跟你比智力，也不願跟你比蠻力！」接著數落了項羽的若干條罪狀，項羽大怒，拿出弩來一箭射中了劉邦的胸口，劉邦身邊的將領都被嚇傻了。劉邦卻按著腳大呼：「該死的項羽射中了我的腳趾！」眾將這才以為看錯了，射中的不是胸口，於是奮勇救主趕走了項羽。

由楚漢相爭演化來的象棋，對弈中將帥如果在同一條直線上，中間又不隔任何棋子，規定走子的一方獲勝，就好比把對方射中了。

第 11 課　傌、炮的例勝殘局

在上本課之前，讓我們搞清幾個名詞術語。

【殘局】指對局中由殘餘子力構成的一種局勢。

【實用殘局】人們從無數對局中歸納出有勝、和規律可循的殘局形勢，並擬定出其勝或和的著法，稱為實用殘局。

【例勝】與【例和】實用殘局結尾時，攻方可以必勝守方，稱為例勝。可以弈成必和的棋勢，則稱為例和。

關於車的例勝殘局，我們在第 9 課車的攻殺一文中，列舉的前 5 例以及練習中的前 3 題都屬於車的例勝、例和範疇，故不贅述。

讓我們來研究馬、包的例勝殘局，並學習其中攻王的思路。

一、傌（馬）類

（一）獨傌擒孤士

是指一傌例勝單士，勝法是先擒士，後捉將。如圖 11-1 所示，紅方先走，七步便可得士，若黑先，也只需八著。紅先：

1. 傌四退五　將 4 進 1

　　黑將登三樓無奈。如改走將 4 退 1，則傌五進七照將抽士，立敗！

　　2. 傌五進三！　士 5 進 6

　　黑如士 5 退 4，則傌三退二，將 4 退 1，傌二進四，士 4 進 5，傌四進五，紅速得士勝。

　　3. 傌三退四！　士 6 退 5

　　紅退傌為控制老將不敢下樓，否則傌四進六捉死士；黑士只能如此。

　　4. 傌四進六　士 5 退 6

　　紅傌在迂迴包抄黑士是七步擒士的專一路線，旨在仍控制老將不准下樓。

　　5. 傌六進八　士 6 進 5

　　紅進傌釘將，黑拱手送士。

　　6. 傌八進七　將 4 退 1　　7. 傌七退五

　　紅馬完成七步擒士，勝定。

　　如圖 11-1 所示，若改為黑方先走，只需八步，黑先紅勝的著法是：

　　1. ……　　將 4 退 1

　　黑如上將或動士，紅用等著，即可「七步擒士」。

　　2. 傌四退五　士 5 進 6

　　3. 傌五進七　將 4 進 1

　　4. 帥五進一！　將 4 進 1

　　5. 傌七退八！　……

　　紅傌進六、再退四，回到

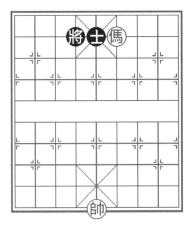

圖 11-1

圖 11-1 示所在地，也可勝，只是繞路而已。

5. ……	士6退5	6. 傌八進六	士5退6
7. 傌六進八	士6進5	8. 傌八進七	將4退1

9. 傌七退五　紅方共走8著，得士勝。

（二）傌底兵例勝單士象

如圖 11-2 所示，紅方傌底兵制勝對方一士、一象要點在於用傌、底兵把對方的將、象控制在一側。紅先：

1. 傌六進五　士5進6　　2. 傌五進三　將5退1

3. 兵五平六　象7退5

黑只此一手，其他棋子無法動彈。

4. 帥六平五

平帥拴鏈捉死黑象，成馬擒孤士，紅必勝。

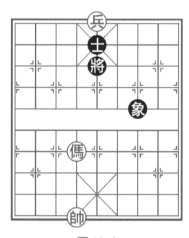

圖 11-2

二、炮（包）類

（一）炮仕例勝雙士

如圖 11-3 所示，這個局例，同學們不難想像，假設紅方只有一個炮，當然連黑方的光杆老將也贏不了，現多個仕就能例勝黑方雙士，可見這只仕多麼重要。取勝要點在於：「帥占中、炮對將、用等著、破士勝。」紅先：

1. 仕五進六　將 4 進 1

若改走將 4 平 5，則炮一平六，黑欠行，立敗；又如改走士 5 進 4，則炮一平六，勝法同主變。

2. 炮一平六　士 5 進 4　　3. 炮六進一！　……

紅等著及時，迫黑方難應。

3. ……　士 6 進 5

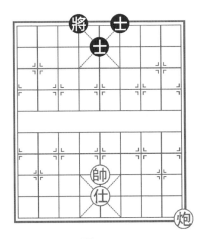

圖 11-3

若改走將 4 退 1，則炮六進六破士，士 6 進 5，炮六平八，將 4 平 5，炮八退七，將 5 平 6，炮八平四，將 6 進 1，仕六退五，將 6 退 1，仕五進四，將 6 平 5，炮四平五，捉死黑方另一隻士，紅勝定。

4. 仕六退五

悶宮殺，紅方勝。

（二）炮高兵相例勝雙象

如圖 11-4 所示，取勝要點在於控制黑方雙象活動的同時，運用兵右帥左、炮相鎮中的戰術，破象即勝。紅先：

1. 兵四進一　將 6 進 1　　2. 炮五平四　　將 6 平 5

3. 兵四進一　將 5 退 1　　4. 帥五平六！　……

取勝要著！若被黑將走到 4 路，即成和局。

4. ……　　　將 5 進 1　　5. 炮四平五　　象 5 進 3

6. 炮五退二　將 5 退 1

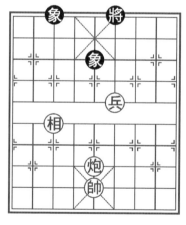

圖 11-4

　　若象 3 進 1，則炮五平七，將 5 退 1，兵四進一，象 3 退 5，炮七平五，象 5 退 3，相七退五，象 3 進 5，炮五進七，紅破象勝。

　　7. 兵四進一　　象 3 進 1　　　8. 相七退五　　　象 3 退 5

　　9. 炮五進七　　紅得象勝。

　　習題 1　如圖 1 所示，在一般情況下，單傌不能勝雙士，但此時由於雙方棋子位置的巧合，也有取勝的方法。
　　請擬出紅先勝著法。

　　習題 2　如圖 2 所示，這是「單傌巧勝單象」的例子，如象和將分佈於兩側，便是正和局。
　　請擬出紅先勝的著法。

圖 1

圖 2

習題3 如圖3所示，這是換了圖形的炮仕例勝雙士局例。

請擬出紅先勝著法。

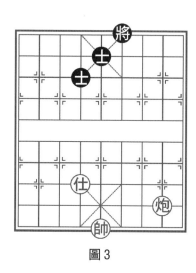

圖3

二星對弈活增壽

相傳戰國時代趙國有一農民，十九歲，叫趙顏。某日遇見神卜管輅，告知三日內招災必亡，趙顏跪拜求解救之法，管輅說：「備好酒一壺，鹿肉一塊，第二天祭往南山中的大樹下，在大石塊上有南、北斗星君對弈，趁他們下得高興時，你將美酒和鹿脯跪拜呈上，等二星君飲酒吃肉完畢，哭訴招災不幸，必可獲救。」

趙顏遵所教如期前往，果有所遇，伺機跪地哭求，南北斗星二君很是同情，商議之後，檢驗生死簿，在十九歲之上添個「九」字，趙顏果然增壽至九十九歲而逝。

解　答

　　習題 1　傌九進八，士 5 退 6（如改走士 5 進 6，則傌八進七叫將，再傌七退五捉雙士），傌八退七，將 5 退 1，帥四進一（良好的停著，迫黑下將），將 5 退 1，傌七進八，士 6 進 5（如改走士 4 退 5，則帥四平五悶殺），帥四進一，紅方必得士勝。

　　習題 2　傌三進二！（遙控黑象不能左移），將 4 退 1，傌二進四，象 3 退 1，傌四退三，象 1 進 3，傌三退四，將 4 進 1，傌四退六，將 4 退 1，傌六進七，紅勝。

　　習題 3　仕六退五，將 6 平 5，仕五進四，將 5 平 4，炮二平四（控制黑士到 6 路，迫黑進將），將 4 平 5，炮四平六（控制將移 4 路，令老將對準紅仕），將 5 平 6，炮六平五！士 5 進 6，炮五平四，士 4 退 5，炮四退一，以下紅方必得士勝。

象棋小詞典

　　【中國象棋譜】象棋書譜。楊官璘、陳松順等合編。三集。1957 年至 1962 年先後由人民體育出版社出版。第一集、第二集主要介紹當時流行的各種佈局，第三集主要對民間排局《七星聚會》作出探討性研究。

第 12 課　炮兵、傌兵、俥兵類殺局

炮兵、俥兵聯合作戰，遠、近距離雙層控制，圍攻黑將，如虎添翼；傌兵聯合作戰，則是近距離圍城攻殺。它們強弱聯合，遠近交攻，皆會構成多種多樣的殺局。

如圖 12-1 所示，紅先，若沉底炮照將、兵採花心士，則難以獲勝。紅方的妙手是：

炮二平六！　平炮催殺　則包7平4　炮六平三　將5平4　炮三進八（悶殺，紅勝）

如圖 12-2 所示，紅先，如貪吃卒走炮四退二，則士5進6，紅難以成殺。巧妙的攻殺方法是：

兵五平四　士5進6　兵四進一！　將6進1

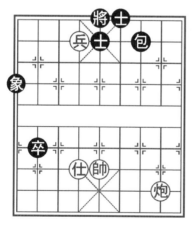

圖 12-1

圖 12-2

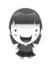

炮四退二（紅勝）

如圖 12-3 所示，此局紅方用仕助攻，在劣勢下取得勝利，只需參照圖 12-2 的殺法即：紅先炮七平六，士 4 退 5，兵五平六，將 4 進 1，仕五進六勝。你能想出另一種較典型的殺法嗎？演示如下：

炮七平六　　士 4 退 5　　仕五進六　士 5 進 4

兵五進一！　車 8 平 5

黑若士 4 進 5，則仕六退五，悶宮殺。

仕六退五　　悶殺，紅勝。

如圖 12-4 所示，黑方雙象難遮中路，紅傌兵殺棋有點妙。紅先：

傌三進四　將 4 退 1　兵五進一　包 9 退 3

兵五平六（紅勝）

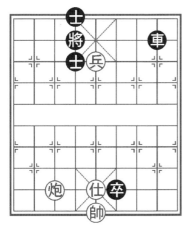

圖 12-3

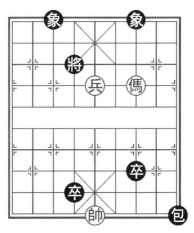

圖 12-4

如圖 12-5 所示，這是傌兵攻殺中利用「臣壓君」殺法的典型棋例。紅先：

兵八進一　　馬 2 進 4

傌六進四　　將 5 平 4

兵八平七！　士 5 進 6

兵七進一（紅勝）

如圖 12-6 所示，您相信傌兵能贏大車嗎？請看，紅先：

兵三平四　　將 6 退 1

兵四進一！　將 6 進 1

黑若將 6 退 1，則傌一進三殺。

傌一退三　　將 6 退 1

傌三進二

抽車，成單傌擒王，紅勝。若把此圖的 9 路底車移至 8 路底線，結果如何？將在練習中給你解答。

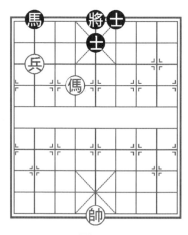

圖 12-5

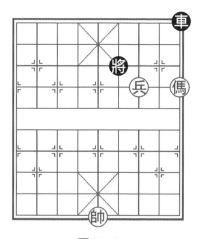

圖 12-6

如圖 12-7 所示，棋諺曰：「車坐中心馬掛角，神仙都怕這一著」，但窩心馬和老將位置太差，紅傌兵在老帥助攻下大顯神威。紅先：

傌一平四！　將 6 進 1　**兵四進一**　將 6 退 1

兵四進一　　將 6 退 1　**兵四進一**　將 6 退 1

兵四進一（悶殺，紅勝）

如圖 12-8 所示，黑雖有車包且車正捉紅兵，但棋諺曰：「車怕低頭。」紅兵在傌的掩護下，可形成「二鬼拍門」。紅先：

傌四進五　　將 4 進 1　**兵五平六！**　將 4 平 5

如改走將 4 進 1 去兵，則傌四平六，將 4 平 5，傌六平五抽車勝。

傌四退一　　將 4 退 1　**兵六進一**　　包 7 平 6

傌四平三（紅勝）

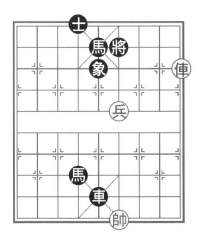

圖 12-7

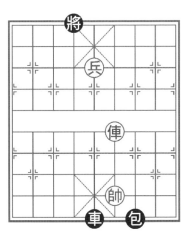

圖 12-8

如圖 12-9 所示，這是俥兵鬥四卒單士，紅方俥兵運子巧妙，表演了俥兵精湛的殺法技巧。紅先：俥五平二！⋯⋯

如改走兵五平六，則卒4平5，俥五平二，卒6平5，帥五平四，卒4進1，黑勝。

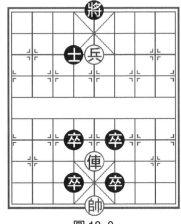

圖 12-9

⋯⋯	卒4平5
帥五平六	**將5平6**
俥二進七	**將6進1**
俥二退六！	**卒6平5**

紅退俥捉卒招法細膩，算度深遠；黑聯卒無奈。

俥二進四⋯⋯

紅俥頓挫選位，為吃士造殺做準備。

⋯⋯	**將6退1**	**兵五平四**	**將6平5**
兵四進一	**將5平4**		

由此可見當時紅俥迫黑聯卒的精細，否則黑有「三星趕月」之殺勢，即卒5進1，帥六進一，後卒平5殺，黑勝。

俥二平六　　將4平5　俥六進一（紅勝）

練 習 題

習題1 如圖1所示，炮兵能贏車包卒士象全嗎？能贏！

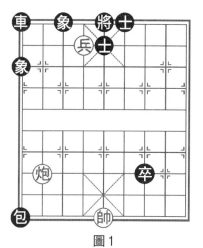

圖 1

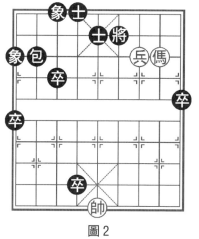

圖 2

請擬出紅先勝著法。

習題 2　如圖 2 所示，本局黑雖勢力強大，但包卒和士象位置不利，紅以傌兵可巧勝。

請擬出紅先勝著法。

習題 3　如圖 3 所示，雙方子力大致均等，而黑有雙士，利於防守，但紅俥兵協同作戰，可巧勝。

請擬出紅先勝著法。

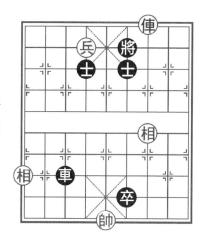

圖 3

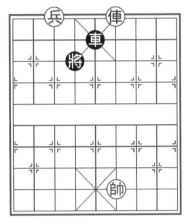

圖 4

習題 4 如圖 4 所示，同學們知道紅俥若占中，可贏以海底撈月，現黑車居中，怎麼辦？請擬出紅先勝著法。

解 答

本次練習量雖少，但有難度，望細加揣摩後，才與答案核對。

習題 1 炮八進四，車 1 平 2，炮八平三，車 2 進 9，帥五進一，車 2 退 1，帥五退一，車 2 平 5，帥五進一，包 1 平 7，炮三平八！卒 7 平 6，炮八進三，紅勝。

習題 2 兵三進一，將 6 退 1，兵三進一，將 6 平 5，傌二退四！包 2 退 1，傌四進六，包 2 平 4，傌六退八，卒 1 平 2，傌八進七，卒 2 平 3，傌七退六，伏掛角成絕殺，紅勝。

習題3　傎三退一，將6退1，兵六進一！（進老兵催殺，妙！乃獲勝關鍵之著）士6退5，兵六平五！將6平5，傎三進一，紅勝。

習題4　帥四退一！……

退帥，等著，迫使黑車游離中路，是奪取勝利的關鍵。

	車5平8	傎四平五	車8平7
帥四平五	車7平8	傎五退四	車8進8
帥五進一	車8平4	傎五進四（紅勝）	

象棋小詞典

【楚河漢界】棋盤上河界的俗稱。用秦末項羽、劉邦「楚漢相爭」，以鴻溝為界喻象棋對局。

第 13 課　傌炮聯合類殺局

　　傌控面，炮控線，二者聯合最具典型的殺法是傌後炮。當然構成傌炮殺局的還有悶殺、雙將殺等。

　　如圖 13-1 所示，若能用紅傌與黑將處於同直線或同一橫線並中間隔一格，再用炮於傌後「將軍」，即成「傌後炮」殺。是局可用傌連續照將變位，便可構成此殺。紅先：

　　1. 傌三進五　將 6 退 1　　2. 傌五進三　將 6 退 1

　　若將 6 進 1，則傌三進二，將 6 退 1，炮一進二，傌後炮殺，紅速勝。

　　3. 傌三進二　將 6 平 5　　4. 傌二退四　將 5 平 6

　　5. 炮一平四

　　傌後炮殺，紅勝。

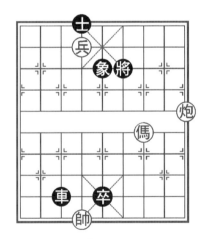

圖 13-1

　　如圖 13-2 所示，黑方包雙卒對紅方暫無威脅，紅方連續要殺，利用紅帥助攻，終將構成傌後炮絕殺！紅先：

　　1. 傌七退五　將 6 退 1

　　如將 6 平 6，則炮七平五殺。

　　2. 傌五進三　　將 6 進 1　　3. 炮七進七！　……

　　一著兩用，在傌三進二叫殺的同時，欲達炮向右翼調運的目的。

　　4. ……　　　士 6 退 5　　5. 傌三退五　將 6 進 1

　　6. 傌五退三　　將 6 退 1　　7. 傌三進二　將 6 進 1

　　8. 炮七退一！　士 5 進 4

　　如卒 4 平 5，則帥五進一，包 4 退 8，傌二退三，將 6 退 1，傌三進五，將 6 進 1，傌三進六抽包勝。

　　9. 炮七平一

　　左炮終於右移，完成傌後炮殺。紅勝。

　　如圖 13-3 所示，傌炮雙兵能勝雙車馬？此局就行，且

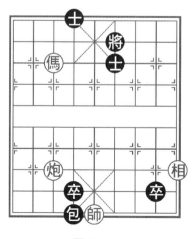

圖 13-2

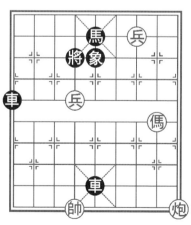

圖 13-3

看傌後炮的威力。紅先：

1.兵六進一　　將4退1　　2.兵六進一　　將4退1

3.兵六進一　　將4平5　　4.兵六進一　　將5平6

5.兵三平四！　……

棄兵引將，傌踏「高釣」是鑄成傌後炮殺的關鍵！

6.……　　　　將6進1　　7.傌二進三　　將6退1

8.傌三進二　　將6進1　　9.炮一進八（紅勝）

如圖 13-4 所示，這是傌炮聯合殺車士的例子，別看黑車正雙捉傌炮，紅方巧妙運子，適用停著，形成例勝。雖不是傌後炮成殺，卻很實用，對弈過程猶如「一馬化龍」，妙極！紅先：

1.炮二平四　　車8平6　　2.炮四進三！　將6退1

3.帥四平五！　……

要著！使傌炮緊捆黑車，猶如「天網」纏身！

3.……　　　　將6進1　　4.帥五平六　　將6退1

5.傌六進五！　……

上一回合紅方妙用停著，此時棄炮傌入九宮，時機準確，得車已成必然。

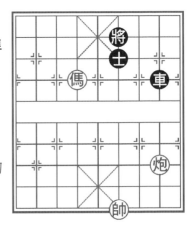

5.……　　　　車6進1

6.傌五退三　　將6平5

7.傌三退四

抽車後，成獨傌擒孤士的例勝局面，紅方勝定。

圖 13-4

練　習　題

習題 1　如圖 1 所示，紅若進俥照將後再平炮打車，難成傌後炮殺勢，怎麼辦？請擬出紅先勝著法．

習題 2　如圖 2 所示，紅先，黑馬正踩紅炮咬紅傌，紅方怎麼辦？請擬出紅先勝著法。

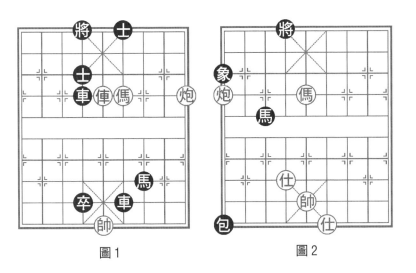

圖 1　　　　　　　　　　圖 2

象棋小詞典

【殺勢】術語。指對局過程中，一方運用子力，組合成能為將死對方起到決定性作用的形勢。通常多出現於中局、殘局階段。

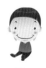

習題3 如圖3所示，雙方子力大致相當。但黑車低頭，紅子活躍，可憑紅帥的作用，借先行之利，參照本課例2，構成傌後炮殺。請擬出紅先勝著法。

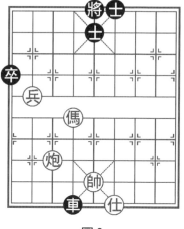

圖3

習題4 如圖4所示，這是一圖兩解傌後炮殺，誰先走誰勝，值得注意的是紅方的殺法，在實戰中常能見到，可以借鑒。請擬出紅先黑負、黑先紅負的著法。

習題5 如圖5所示，紅方用傌後炮取勝雖有一些難度，卻十分精彩。請擬出紅先勝著法。

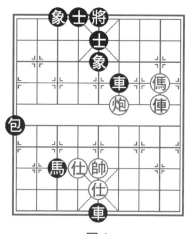

圖4

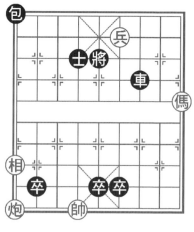

圖5

解 答

習題1　1.傌五進三，將4進1　2.傌五平六！將4退1（紅傌兜底照將，妙！為傌後炮造殺做好準備）　3.炮一平六，士4退5　4.傌四進六殺，紅勝。

習題2　1.傌五進四　將4進1　2.炮九平一　馬3退5　3.炮一進二殺。紅勝。

習題3　1.炮七平三　將5平4　2.炮三進七　將4進1　3.傌六進七　將4進1　4.炮三退一！　士5進6　5.炮三平九　下著傌七進八殺，黑無解。

習題4　紅先勝：1.傌二進三　車6退2　2.俥二進四　士5退6　3.俥二平四　將5進1　4.俥四退一　將5退1（若將5平6，則傌三退四殺）　5.俥四平六　將5平6　6.俥六進一　將6進1　7.傌三退四殺。黑先勝：1.……馬3進4！2.帥五平四　包1進2　3.帥四退一　車5平6！4.帥四退一　包1進2（獻車精妙！製造馬後包殺法入局。）

習題5　1.傌一進三　將5平6　2.炮九進九　士4退5　3.傌三進二　將6平5　4.炮九平五　士5退6（正著，限制紅炮右移做殺）　5.傌二退三　將5平6　6.兵四平五！士6進5　7.傌三進二　將6退1　8.炮五平一紅勝。

第 14 課　俥傌聯合類殺局

俥控線，傌控面，二者聯合形成的殺法，很多有專用名稱。如俥和釣魚傌配合，組成「立傌俥」殺法；俥和高釣傌配合，組成「側面虎」殺法；俥和掛角傌配合，組成「白傌現蹄」殺法；俥和傌配合，組成「拔簧傌」殺法，有的地區叫「傌拉俥」或「柳穿魚」，這些名字也很形象。至於「白傌現蹄」殺法有的地區叫「倒掛金鉤」或「金鉤掛玉」，皆十分形象。

還有許多俥傌配合做殺的形式沒有具體的名稱，例如俥和臥槽傌的配合，又如大多在殘局階段，看似平淡的局勢下，俥傌方突發冷箭，令人措手不及、防不勝防，皆以「俥傌冷著」統稱。

我們在第八課《傌的攻殺》一文中對釣魚傌、高釣傌、掛角傌等有所淺顯地接觸，本課將系統地介紹俥傌聯合所組成的基本殺法。

進攻方的傌跳在釣魚傌位置上並與俥（或其他子力）配合將死對方，稱「釣魚傌」殺法，又名「立傌俥」。

如圖 14-1 所示，黑方卒坐「花心」與車配合已成絕殺之勢；紅方俥傌必須連續叫將，勝在前頭。著法紅先：

1. 俥四進五　將 5 進 1　　2. 傌八進七　將 5 平 4

3. 俥四平六（殺）

當防守方將或帥暴露在九宮一側時，攻方用傌佔據高

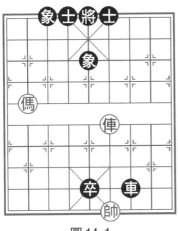

圖 14-1

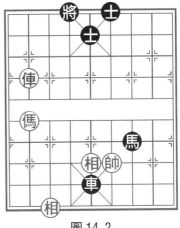

圖 14-2

釣傌位置控將或照將，一般用俥將死對方的殺法，稱為
「側面虎」殺法。也是殘局階段俥傌聯合攻殺的一種兇狠
著法。

如圖 14-2 所示，誰先走誰都可用「側面虎」殺法取
勝。

著法：紅先勝

1. 俥八進三　將 4 進 1　　2. 傌八進七　將 4 進 1

3. 俥八退二（紅勝）

著法：黑先勝

1. ……　　　　車 5 平 6（黑勝）

進攻方運用棄車引離戰術，造成對方士角的防守點失
控，並使處在死亡線上的馬，順利掛角照將而構成的攻妙
殺法，稱為「白馬現蹄」。此殺法主要體現車馬巧妙配
合。

如圖 14-3 所示，誰先走誰都可用「白馬現蹄」殺法取勝。

著法：紅先勝

1. 俥四進九！ ……

紅方棄俥殺士，十分兇悍，制勝要著。接下來紅傌「現蹄」，掛角將軍，一舉獲勝。

1. …… 士 5 退 6 2. 傌二退四！ 將 5 進 1

如改走將 5 平 4，則俥七平六，黑亦敗。

3. 俥七進二（紅勝）

著法：黑先勝

1. …… 車 4 進 3 2. 仕五退六 馬 2 退 4

3. 帥五進一 車 2 進 4（黑勝）

本例是「白馬現蹄」殺法的常見棋型。

車借用馬的力量抽將取勝的方法，稱為「拔簧馬」殺法。

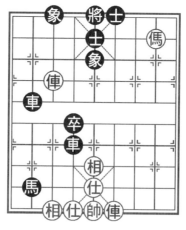

圖 14-3

　　如圖 14-4 所示，雙方子力大體相當，誰先走誰都可以用「拔簧馬」殺法取勝。

　　著法：紅先勝

1. 傌一進二　　將 6 退 1

如改走將 6 進 1，則俥三進三，紅方速勝。

2. 俥三進五　　將 6 進 1

至此，紅俥覷著傌腿，已成「拔簧馬」之勢。

3. 俥三平六！　……

俥借傌力抽將強闖進九宮，奠定勝利基礎。

3. ……　　　將 6 進 1

4. 俥六退二！　……

虎口照將，獲勝關鍵。

4. ……　　士 5 進 4　　5. 炮八進五　士 4 退 5

6. 兵六進一（紅勝）

　　著法：黑先勝

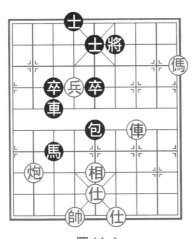

圖 14-4

將

象

士

卒

1. ……　　　馬 3 進 2　　2. 帥六進一　……

如改走帥六平五，則車 3 進 5，紅方速敗。

2. ……　　　車 3 進 4

3. 帥六退一　車 3 平 5（黑勝）

車馬密切配合，步步緊逼，著著催殺，直至將死對方的殺法，稱為「車馬冷著」。令人防不勝防。

如圖 14-5 所示，黑車與三個卒配合已成絕殺不改之勢，紅方需連將造殺，且看紅方妙演傌傌冷著。

著法：紅先勝

1. 兵四進一　將 5 平 6

如改士 5 進 6，則傌三平五立殺！紅勝。

2. 傌三進一　將 6 退 1　　3. 傌三進一　將 6 進 1

4. 傌一進二　將 6 平 5　　5. 傌二退四　將 5 平 6

6. 傌四進六　將 6 平 5　　7. 傌三退一　士 5 進 6

8. 傌三平四（紅勝）

這個傌傌冷著算是較簡單的，讓我們在練習中練個變化較複雜的。

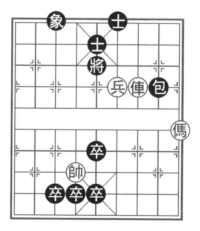

圖 14-5

練　習　題

　　習題 1　如圖 1 所示，雙方子力均等，各呈三子歸邊之勢。黑方只需卒 7 平 6，紅難應。

　　請擬出紅先勝著法。

　　習題 2　如圖 2 所示，這個俥傌冷著題集臥槽傌、掛角傌、八角傌殺法運用於一身，有難度，需慢慢揣摩。

　　請擬出紅先勝的著法。

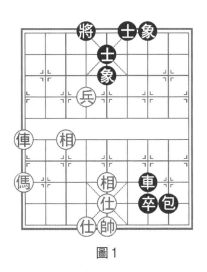

圖 1

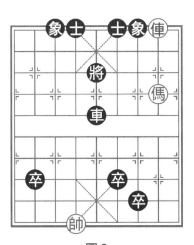

圖 2

習題 3　如圖 3 所示，黑方雖多卒過河但雙車不暢，後防空虛，紅有殺機。

請擬出紅先勝著法。

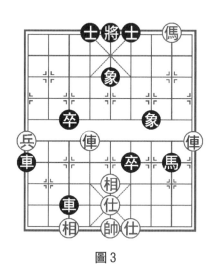

圖 3

解　答

習題 1　俥九進五，將 4 進 1（若象 5 退 3，則俥九平七，將 4 進 1，傌九進八，包 8 退 6〈若包 8 退 5，同主法變化〉，傌八進七，包 8 平 3，俥七退二，紅亦勝），傌九進八，包 8 退 5，兵六進一！妙，士 5 進 4（若將 4 進 1，則俥九退二，再傌八進七連殺勝），俥九平五！簒位俥，兇狠！士 4 退 5，傌八進七，將 4 進 1，俥五平八，卒 7 平 6，俥八退二，紅勝。

　　習題 2　俥二退二，將 5 退 1，俥二進一，將 5 進 1，傌二進三，將 5 平 6，俥二退四，將 6 退 1，俥二平四，將 6 平 5，傌三退四，將 5 進 1，俥四平二，車 5 進 5（如將 5 平 6，則傌四進六，勝），帥六進一，將 5 平 6，傌四進六，將 6 平 5，傌六進八，卒 2 平 3，俥二進三，將 5 退 1，俥二進一，將 5 進 1，傌八進六，將 5 平 6，俥二退一（紅勝）。

　　習題 3　帥五平六！士 4 進 5（如改走士 6 進 5，則傌二退四，將 5 平 6，傌四退三，象 5 退 7，俥一進五，象 7 退 5，傌三進五絕殺，紅勝。）傌二退四！象 5 退 3（紅方暗伏獻俥妙殺，黑方落象無奈。如改走車 3 退 2，則俥六進五！士 5 退 4，傌四退六再俥一進四殺！紅勝），俥一進四！緊追不捨，不讓黑方喘息。車 3 退 2，俥六進五，士 5 退 4，傌四退六（紅勝）。

　　本例俥傌各處一側的「白傌現蹄」殺法較為少見，充分展示了俥傌的巧妙配合。

象棋名詞術語

　　【殘棋炮歸家】指殘局階段，炮宜退到己方陣地的後沿，即能利用士、象當架子進攻和遙控局勢，又能加強防禦，掩護將（帥）。

第 15 課　俥炮聯合類殺局

俥：快速靈活、炮：隔山打牛，其特點都是速度快。俥炮聯手，攻殺凌厲，勢如破竹。本課將重點介紹俥炮配合的「天地炮」「二路夾俥炮」「鐵門閂」和「炮碾丹砂」等殺法。

一炮鎮中路，另炮沉底線，分別牽制對方的防守，然後用俥（或其他子力）配合攻殺並將死對方的殺法，稱「天地炮」。

如圖 15-1 所示，紅方利用黑方子力阻塞的弱點，妙用天地炮，一著定乾坤。

著法：紅先勝

1. 炮四進九！（紅勝）

以下黑方如馬 1 進 3，則帥五平四，馬 3 退 2，炮四平一，形成別開生面的「天地炮」殺，實質上紅方的一招制勝，沒有紅俥的配合和帥將助攻就不能完成，即黑又如改走將 5 平 6，則俥八平四，將 6 平 5，帥五平四，殺，紅亦勝。

進攻方俥和雙炮集於一

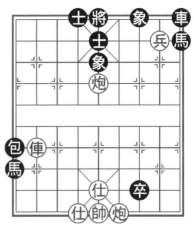

圖 15-1

翼，在對方的死亡線形成的
以重炮為結果的子力配合殺
法，稱為「二路夾俥炮」。
在實戰中可常見。

圖 15-2

　　如圖 15-2 所示，誰先
走誰都可以用「二路夾俥
炮」殺法取勝。

　　著法：紅先勝

1. 炮一進六　將 5 進 1
2. 俥二進四　將 5 進 1
3. 炮一退二　士 6 退 5
4. 俥二退一　士 5 進 6
5. 俥二退三　將 5 退 1

如改走士 5 退 6，炮二退二，紅重炮速勝。

紅退俥後形成三條橫線上的火力網，老將在哪一層樓
都不得安身。

6. 俥二進四　將 5 退 1　　7. 炮一進二（紅勝）

　　著法：黑先勝

1. ……　　　　車 2 進 2　　2. 帥六進一　包 3 進 4

形成「子母包」殺勢！

3. 帥六進一　車 2 退 2（黑勝）

進攻方炮鎮中路，俥鎖將門並在帥的助攻下形成的殺
法，稱為「鐵門閂」。

　　如圖 15-3 所示，這是兒少比賽的片斷，輪紅走子。執
紅者心繫鐵門閂殺，立刻走俥一平六後暗自高興，少頃黑
走車 2 進 8，黑笑紅泣。正確著法是：

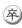

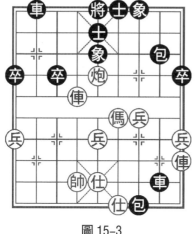

圖 15-3

圖 15-4

俥一平八！　車２平３　俥八平六（紅勝）

　　紅方首著由精巧的「過門」，然後平俥肋道，使雙俥、帥三個子力威脅黑方將門，形成的「鐵門閂」絕殺，也稱「三把手」。

　　如圖 15-4 所示，紅先，您能用「鐵門閂」殺黑嗎？乍看走炮二平五即可，實際上黑象５退７，不但殺不了，反而要輸棋。正確的著法是：

　　1. 炮二平八！　……

　　平炮伏炮八進三，士４進５，俥六進一的殺法。

　　此著也不可徑走炮二平七，否則黑象３退１解殺即轉敗為勝。

　　1. ……　　　士４進５　　2. 炮八平五

　　巧施鐵門閂，紅勝。

　　「炮碾丹砂」之名來自製中藥工序：一個鐵滾子在長方形鐵槽內轟隆轟隆地把乾燥藥材碾成粉末，用此名字比

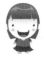

喻炮借車力在對方底線來回地掃蕩士象等子的殺法,非常形象。

如圖 15-5 所示,紅勢雖危,但可用「炮碾丹砂」殺法取得勝利。

著法:紅先勝

1. 俥八進五　士5退4
2. 炮七進二　士4進5
3. 炮七平四　士5退4
4. 炮四平一　車9退8

如改走象7進9,則炮一退八去俥,多子勝定。

5. 帥五平六　象5退3
6. 俥八平七

成絕殺,紅勝。

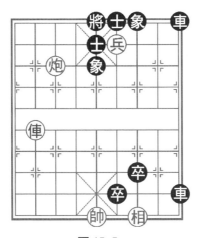

圖 15-5

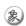

練 習 題

習題 1 如圖 1 所示，誰先走誰勝。紅先則運用典型的「三把手」殺法；黑先雖不是用「鐵門閂」殺法取勝，但很實用，此法將在以後專門介紹。請擬出雙方先走分別可以獲勝的著法。

習題 2 如圖 2 所示，紅用「二路夾俥炮」殺黑有點難，請注意紅帥的作用，慢慢琢磨。擬出紅先勝著法。

習題 3 如圖 3 所示，紅方命懸一線，但可巧用「炮碾丹砂」取勝。請擬出紅先勝著法。

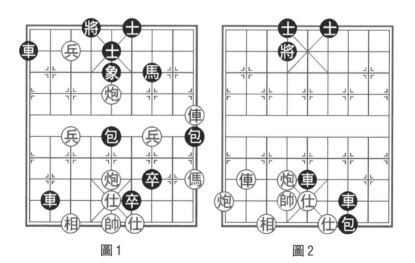

圖1　　　　　　　　　圖2

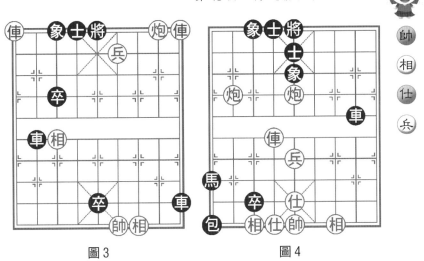

圖 3 圖 4

習題 4 如圖 4 所示，這是兩用「鐵門閂」後，形成的「天地炮」經典殺法。請擬出紅先勝著法。

解　答

習題 1 紅先勝：俥一平六，將 4 平 5，帥五平六！車 2 退 8，俥七平六，車 1 退 1，兵七平六，馬 7 進 5，炮五進四，車 2 平 3，兵六進一，車 3 平 4，前俥進四，車 1 平 4，俥五進五；黑先勝：……卒 6 平 5，仕四進五，車 2 平 5，帥五平四，車 5 進 1，帥四進一，卒 7 平 6，帥四進一，車 5 平 6。

習題 2 俥八進六，將 4 進 1，俥八退一，將 4 退 1，炮六進五！士 4 進 5（黑如將 4 平 5，則俥八進一，將 5 退 1，炮九進八，士 4 進 5，炮六進二殺），俥八進一，將 4

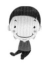

退1，炮六進一，將4平5（黑如士5進4，則炮六平七，車5平1，相七進九，車7退2，炮九平八，紅多子勝定），俥八進一，士5退4，炮六平七，將5進1，炮九進七，將5進1，俥八退二殺，紅勝。

習題3　炮二平六，車9退8，俥九平七！紅勝。以下黑如接走車2平3，則炮六平一，車3退5，炮一平七，形成紅炮兵相例勝單卒局面；又如改走車2進4叫將，則炮六退九解將還殺勝。

習題4　炮八進三，將5平6，俥六平四，將6平5，帥五平四，車8退4，俥四進四！紅勝。

第 16 課　俥傌炮聯合類殺局

俥傌炮三個主力兵種聯合在一起，各施所長、攜手作戰，時有兵卒加盟，更是如虎添翼，殺法更加豐富多彩，引人入勝，因為實戰中常見，所以更具現實意義。

如圖 16-1 所示，黑馬雖遠離戰場，車、雙卒卻有較大威脅。紅先，可妙用棄俥引離的戰術手段，攻殺獲勝：

1. 傌四進六　　將 5 平 4　　2. 炮九平六　卒 3 平 4

3. 俥四進五！　……

紅棄俥吸引黑士墜落，掃清中路障礙是獲勝的關鍵之著。

3. ……　　　　士 5 退 6

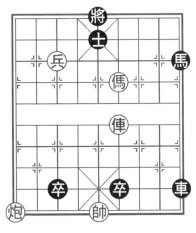

圖 16-1

無奈之著。如改走將4進1，則兵七進一殺。

4. 傌六進四！

進傌叫將，傌炮「雙照」獲勝。

如圖16-2所示，黑方大、小鬼拍門已成絕殺之勢，紅先，利用抽將選位戰術，攻殺獲勝：

1. 俥五平四　　士6進5　　2. 俥四平三！　　將6平5

紅俥抽將一著，俥選三路獲勝的精妙之手！黑如改走士6退5，則傌五進四，將6進1，俥三平四，亦勝。

3. 俥三進二　　將5退1　　4. 傌五進四（紅勝）

如圖16-3所示，紅先，該局獲勝過程，更有實戰價值，若不熟悉此殺法，將錯失良機。

1. 傌八進六　　車2平3　　2. 俥二進九！　　……

紅棄俥吸引，準備掛角成殺，這種手段乃獲勝之關鍵，實戰中屢有出現，應熟練掌握。

2. ……　　　　車6平8　　3. 傌六進四　　將5平6

圖16-2

圖16-3

4. 炮五平四

傌後炮殺，紅勝。

如圖 16-4 所示，紅方傌炮兵四子密切配合，協同作戰，採取棄子騰挪等戰術，構成妙殺！

著法：紅先勝

1. 俥二平五！　　士 4 進 5

如黑象 7 退 5，則傌二進三，將 5 進 1，炮二進四成傌後炮殺；又如士 6 進 5，則傌二進三，將 5 平 6，俥五平四！士 6 進 5，炮二平四，士 6 退 5，兵五平四成臥槽傌肋道炮殺。

2. 傌二進四	將 5 平 4	3. 炮二進五	將 4 進 1
4. 俥五平六！	將 4 進 1	5. 炮二退二	象 7 退 5
6. 兵五進一	將 4 退 1	7. 兵五平六！	將 4 退 1

8. 炮二進二

成八角傌殺，紅勝。

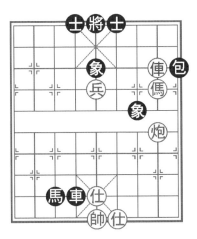

圖 16-4

　　如圖 16-5 所示，這是古譜「長鯨授首」中展示車馬包聯攻的一種典型殺法。也是車馬包不在一側形成兩翼夾攻成殺之佳作。

　　著法：紅先勝

1. 俥八進三	將4進1	2. 俥八退一	將4退1
3. 炮二退一	士5進6	4. 傌二進三	士6進5
5. 俥八平六！	將4進1	6. 傌三退四	

　　紅方第5回合棄俥照將是棄子吸引戰術的巧妙應用，為退傌作殺奠定基礎。

　　俥傌炮三子集結側翼，造成各種殺勢，是實戰中常見的「三子歸邊」戰術。

　　如圖 16-6 所示，紅方思考如何三子歸邊，是取勝關鍵！

　　著法：紅先勝

　　1. 傌七退五！ ……

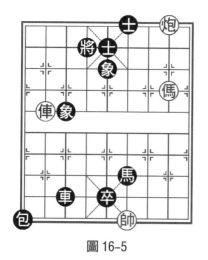

圖 16-5

圖 16-6

一石激起千層浪！紅方象口獻傌是三子歸邊的唯一通道和捷徑。

1. ……　　　　　　將6平5

黑如用象或中包去傌，則俥二退一，紅速勝。

2. 俥二平三　　士5退6　　3. 傌五進三　　將5進1

4. 炮一退一（紅勝）

本局紅方退傌中路後，使黑方無法應付，束手待斃。這類棋型在實戰中經常可見，如成竹在胸，則可當機立斷，得心應手，速擒老將沒商量。

練　習　題

習題1　如圖1所示，紅帥危機四伏，但可憑先行之利，展開正面攻殺，捷足先登。

請擬出紅先勝著法。

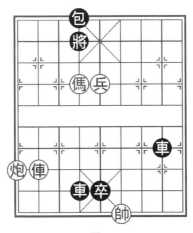

圖1

習題2 如圖2所示，紅有搶先奪勢的妙手，一氣呵成連珠妙殺。

請擬出紅先勝著法。

習題3 如圖3所示，紅俥傌炮兵四子歸邊一局棋。

請擬出紅先勝著法。

習題4 如圖4所示，紅方連續棄子以達到「臣壓君」殺法之目的。

請擬出紅先勝著法。

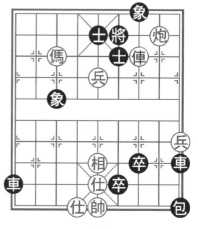

圖2

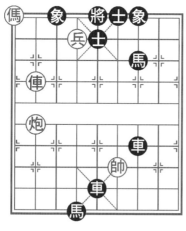

圖3

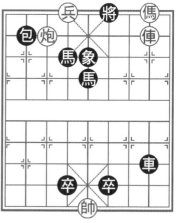

圖4

解 答

習題1 俥八進六，將4進1，俥八平六！將4退1，傌六進八，將4平5（如將4進1，則炮九進五傌後炮殺），炮九平五，車8平5，兵五進一，將5退1，兵五進一殺，紅勝。

習題2 炮二進一！象7進9，炮二平七！象3退1，傌七進六！士5退4，俥三進一，紅勝。

習題3 兵六進一，士5退4（如改走將5平4，則俥八平六，士5進4，俥六進一，將4平5，傌九退七，將5進1，炮八進四，紅勝），傌九退七，將5進1，傌七退六，將5退1，傌六進四，將5進1，俥八進二，將5進1，俥八退一，將5退1，傌四退六，將5退1，傌六進七，將5進1，俥八平五（棄俥照將，為炮開路，成絕殺，是俥傌炮側擊的一種手法，頗具威力。）象7進5，炮八進四，紅勝。

習題4 炮七進一，象5退3，俥二平四！馬4退6，傌二退三！馬5退7，兵六平五殺（這叫「臣壓君」，其殺法以下有專題介紹），紅勝。

象棋名詞術語

【殘棋炮歸家】指殘局階段，炮宜退到己方陣地的後沿，即能利用士、象當架子進攻和遙控局勢，又能加強防禦，掩護將（帥）。

象棋小詞典

【戰術】指實戰某個階段帶有局部性的作戰手段、方法和技巧。

【引離戰術】用棄子或兌子手段強制地將對方某個棋子引離重要的防禦陣地。它的戰術主題思想類似兵法中的「調虎離山」計。

元帥下棋請名醫

一九四二年冬，陳毅率新四軍進入茅山地區。聽說附近乾元觀有位老醫生，姓辛，是象棋高手，便去拜訪打算請辛醫生入伍給傷患治病。見面後，先下棋，處於劣勢的陳元帥突然問道：當初發明象棋時，為何只許雙方將士陣亡，而不准他們受傷治療後重返戰場？辛老醫生明白了陳毅的話中之意，欣然前往軍中給傷患治病。

兩天後，辛老醫生又找陳毅元帥對弈，轉瞬間連敗兩城，這時，老醫生才恍然大悟：原來軍長棋藝高超，用心良苦。之後，辛醫生毅然決然地加入革命隊伍中來，擔擋起救死扶傷的重任。

第 17 課　全盤棋開局錯誤種種

　　一盤棋的對弈過程，要歷經開局、中局、殘局三個階段。

　　對局的開始階段，雙方把子力紛紛開出，進行部署，各自形成一個陣勢，叫「開局」。雙方兩翼車、馬、包基本出動，標誌著開局結束。一般是指棋局最初的 10～12 回合，開局是基礎。

　　開局結束進入雙方子力之間的衝突，很快轉成全面而激烈的戰鬥，叫「中局」。中局地位顯赫且變化多端。

　　雙方以所剩不多的子力決戰，直至分出勝負或形成和局，叫「殘局」。一盤棋的最終結果，要由殘局來決定，其重要性就不言而喻了。

　　就初學者而言，同學們開局喜歡走中炮，這很好，很多象棋高手也很喜愛，這是因為中炮局進攻力量強。這一課，我們重點糾正同學們在開局中出現的種種錯誤。

　　例 1

　　1. 炮二平五　　包 8 平 5

　　2. 炮五進四　　包 5 進 4（圖 17-1）

　　這是雙方對弈中經常出現的局勢，我們在棋子價值一課的練習中見過，現從佈局角度進行分析。如圖 17-1 所示，常見同學們的走法有 A、炮八進二；B、炮五退二兩種戰法，變化如下：

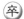

圖 17-1

A：炮八進二

3. 炮八進二　……

紅方升巡河炮，急於用學過的「重炮」殺黑，是貪勝急躁的敗招。

3. ……　　　包5退2！

黑退包阻殺！因禍得福。

4. 傌二進三　馬8進7　　5. 炮五平四　包2平5

黑方搶先用重包進攻，紅方已難招架

6. 炮四平五　馬7進5（黑方大優）

紅方平炮墊將，實屬無奈；黑馬吃炮後，仍伏重包絕殺，開局未幾，紅方敗象已露。

B：炮五退二

3. 炮五退二！　……

退炮確立空心炮的優勢是正解！

3. ……　　　　　馬 8 進 7　　4. 傌二進三　　　包 5 平 4

5. 炮八平五　　　包 4 平 5　　6. 傌三進五（紅大優）

紅方如法炮製，取得大優局面。

【結論】黑第 2 回合千萬不能包 5 進 4 轟中兵！正確的著法是什麼？請見例 2。

例 2

1. 炮二平五　　　包 8 平 5　　2. 炮五進四　　士 4 進 5 ！

3. 傌二進三　　　馬 8 進 7

4. 炮五退二　　　車 9 平 8（圖 17-2）

如圖 17-2 所示，請同學們想一想：為什麼紅方先走的棋，理應右傌先開出卻被黑車搶先開出來？

從圖 17-2 所示中可以看出：四個回合中，紅只走了傌、炮兩個子，而炮就走了三步，影響主力傌的出動。紅方的四步棋，最多只有三步棋的效率；

圖 17-2

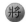

反觀黑方，四步棋走四個子，效率較高，儘管失一中卒，但車先出來了，中路補厚了，黑方便宜了。

【結論】紅方面對黑方的順包開局，絕對不能炮打中卒，應儘快跳傌出俥，出動主力。

例3

1. 炮二平五　包8平5　　2. 傌二進三　傌八進七

有了前兩例的教訓，雙方不再互打中兵（卒）。現雙方都跳馬，出動主力，皆為正應。

3. 俥一進一　包2平4（圖17-3）

如圖17-3所示，黑方這著士角包好不好？首先這種士角包對紅無任何威脅，反而會被紅俥一平六捉包先手出俥搶佔肋道要位；其次由於包平士角，右馬進了後因蹩腿不能保中卒，削弱中路防守力量。綜上所述，可見這步棋走得不好。

黑方的這手棋若改走馬2進1或包2平3，陣勢也不好，道理同上。黑宜改走車9平8或馬2進3，則成正規佈局。

為了進一步檢驗這著士角包的優劣，下面就摘選廣東省韶關市象棋賽局例加以證明，黑方攻9個半回合就敗下陣來，接圖17-3：

4. 俥一平六　士4進5　　5. 炮八進四 ……

紅抓住黑單馬保中卒的弱點，飛炮過河強攻中路，兇猛！

5. ……　　馬2進3　　6. 炮八平五　馬7進5

7. 炮五進四 ……

紅炮強行鎮中，黑士角包弱點暴露無遺！

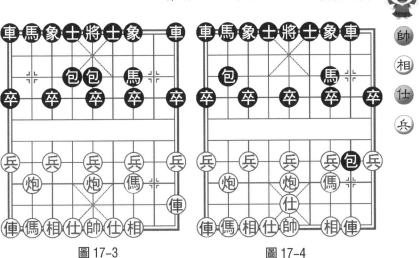

圖 17-3　　　　　　　　圖 17-4

7. ……　　　包4進7　　8. 俥六進六！　……

上一手黑包轟仕企圖以馬兌炮。現紅進俥絆馬腿，極妙！

8. ……　　　包4平2

9. 俥九平八　車1進2

10. 帥五平六！（紅勝）

以下黑無法抵擋紅俥八進九！成「鐵門閂」絕殺！

例4

1. 炮二平五　馬8進7

2. 傌二進三　車9平8

3. 俥一平二　包8進4

4. 仕四進五（圖17-4）

此局當黑包8進4封俥時，紅立即補仕鞏固中路，慎防黑包8平5照將抽俥，試問紅方的這手補仕好不好？

首先同學們要搞清楚的是：即使現在不補仕仍讓黑方

走子，都沒有抽俥的棋，演示：包8平5，傌三進五！車8進9，傌五退三，象3進5，傌三退二，抽吃黑車後，淨賺一子，紅方大優；

　　由上述可見紅是無端補仕，消極軟弱，耽誤大子出動。

　　【結論】補仕這種無用的棋，應當盡力避免。

　　紅方此時的正確應法是兵三進一，既活己傌制彼馬，又拆除黑包架；或左馬正起走傌八進七，積極出動左翼子力。皆可成正規佈局。

練　習　題

習題1

1. 炮二平五　馬8進7　2. 兵五進一（圖1）

紅急進中兵如何？

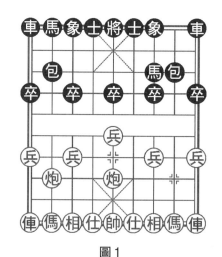

圖1

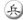

習題2

1. 炮二平五　包 8 進 1

2. 傌二進三　包 2 平 8（圖 2）

黑方這樣走好不好？

習題3

1. 炮二平五　包 8 平 5　　2. 傌二進三　馬 8 進 7

3. 俥一進一　車 9 平 8　　4. 俥一平六　車 8 進 4

5. 傌八進七　車 8 平 3（圖 3）

黑方這著平車捉兵怎樣？

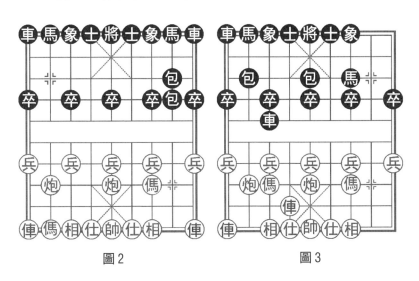

圖 2　　　　　　　　　　圖 3

解　答

習題 1　紅方急進中兵孤軍作戰耽誤主力出動，又過早暴露自己進攻計畫。不好。

習題2 在僅有的兩個回合中，紅兩步棋動炮、傌兩個大子，現仍輪紅走；而黑方兩步棋雖動兩個包，就等於走了一步棋（可看成一個包原窩未動），況左翼子力壅塞，顯然這種走法太不好了。

習題3 平車捉兵著法迂迴耽誤大子出動；又犯「孤軍深入」之兵家大忌！（因以下紅可接走兵七進一，車3進1，傌七進六，紅棄兵活傌，給黑當頭一棒），應改走馬2進3出動右翼子力或士6進5鞏固防線。

三心二意則不得也

在戰國初期，有一個叫弈秋的人，棋藝精湛，是當時的第一高手。

弈秋有兩個徒弟，一個學棋認真，專心致志學習老師講授的內容。而另一個總是三心二意，對窗外的飛鳥更感興趣，一聽到鳥的叫聲，就拿出身上藏著的彈弓打鳥。

由於兩個徒弟的學習態度不一樣，取得的成績也不一樣。認真學習的成為了一代大師，而那個三心二意的卻一事無成。

第 18 課　全盤棋開局方法

　　一盤棋的開始究竟怎樣走？並要杜絕上一課中出現的錯誤，就必須掌握開局的方法。我們知道開局的首要任務是：出動並部署子力，所以開局也叫「佈局」。陣勢佈置得好壞、陣容組成能否攻守兼備是決定開局階段能否力爭主動的關鍵。

　　開局有著一定的方法，根據實踐以及同學們的年齡特點，我們把行兵佈陣的方法編成兩條口訣，也就是開局要領：

一、火箭般地出雙俥

　　先看圖 18-1 和圖 18-2，不難看出前圖黑將已被擊斃，雙車原窩未動；後圖紅方已擋不住黑包 7 平 5 的致命一擊，老帥必被生擒，而雙俥亦原地未動。更值得注意的是他們都是棋壇高手，僅在 15 個回合以內就落荒敗陣，原因十分清楚，不依靠威力最大的俥，不論高手還是新手，輸棋沒商量。

　　為了讓同學們瞭解這兩個戰例的全過程，更深刻認識輸棋方違背開局要領「火箭般地出雙俥」所造成慘敗的惡果；並以此為鑒，得到警示，茲錄如下：

z

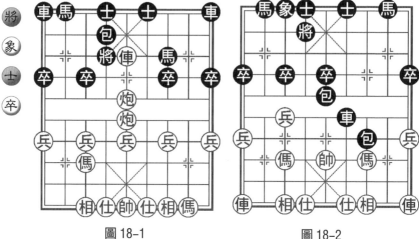

圖 18-1　　　　　　　　　　　圖 18-2

例 1（圖 18-1 局例）

1. 炮八平五　馬 2 進 3　　2. 傌八進七　包 8 平 5

黑立即反架中包反擊，成小列手包佈局。

3. 俥九平八　馬 8 進 7

黑應車 1 平 2 出動主力，方為正規應對。

4. 炮二進二　卒 5 進 1

黑進中卒欲防紅炮二平七的攻擊，準備馬盤中路，看似靈活，實際已露出陣形虛浮的弊端。宜改走卒 3 進 1，呼應右馬，保持陣容嚴整。

5. 俥八進七！　……

紅針對黑陣形弱點，棄俥砍包，迅速入局，算度深遠。

5.……　　　　　包 5 平 2　　6. 炮五進三！　將 5 進 1

紅炮打中卒重包叫殺是棄俥後的連貫動作，黑上將解殺無奈之著。

7. 俥一進一　馬 3 退 2

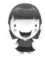

　　紅方利用黑陣腳大亂的機會，抬橫俥步步緊逼，黑只能退馬讓炮路，暫解燃眉之急。

　　8. 俥一平八　　包 2 平 4　　　9. 俥八進七　將 5 進 1

　　10. 俥八平四！　包 4 進 1　　11. 俥四退二　包 4 退 2

　　12. 炮二平五　　將 5 平 4　　13. 俥四進一　象 7 進 5

　　14. 俥四平五！

　　紅方著著追殺，黑已潰不成軍，終於敗陣，紅勝。

　　例 2（圖 18-2 局例）

　　1. 兵七進一　　卒 7 進 1　　　2. 炮二平三　　包 8 平 5

　　3. 兵三進一　　……

　　雙方由仙人指路轉兵底炮對左中包佈陣。現紅進三兵躁進，本應緊扣佈局要領出動子力走傌八進七，既保護中兵，又利於出俥或走相七進五完整陣形，但紅卻貪攻冒進，把開局要領忘記乾淨。

　　3. ……　　　　包 5 進 4　　　4. 兵三進一　包 2 進 2

　　黑升巡河包，準備重包做殺，置底象於不顧，開局伊始枰面上硝煙四起。

　　5. 炮三進七　將 5 進 1！

　　上將正著，如誤走士 6 進 5，則炮三平一抽車叫將，紅方勝勢。

　　6. 帥五進一　　……

　　如改走兵三平四，則馬 8 進 7，傌二進三，包 5 退 1，此時黑馬捉兵，黑車捉炮，紅亦難辦。

　　6. ……　　　　車 9 進 2　　　7. 傌二進三　包 2 平 5

　　8. 帥五平四　車 9 平 6　　　9. 炮八平四　車 6 進 5！

　　棄車砍炮，既準又凶，引帥登樓後，調右車追殺，成

竹在胸，精彩之至！

　　10. 帥四進一　車1進2！　11. 兵三平四　車1平6

　　12. 炮三退五　車6進2　　13. 炮三平四　前包平7！

　　14. 帥四平五　車6進1

　　15. 傌領先進七　將5平4！

　　「輕出一步將，紅帥就地亡」！紅方擋不住黑包7平5的攻殺，立敗！黑勝。

　　綜觀上述兩例，獲勝方都是利用空頭炮（包）致使對手陣腳大亂，在火箭般地出動雙俥（車）的配合下，神速擊潰對手。而失敗方的雙俥（車），將、帥都已被斃仍原地踏步，這是值得吸取的教訓。

　　我們講火箭般地出雙俥（車），必須兩側的炮（包）要動、傌（馬）要起，才能使擺在棋盤角落上的雙俥（車）亮出，實現開局第一要領。

二、陣容協調子路暢

　　在開局第一要領的指導下，要注意各子之間相互照應，保持聯繫，協同作戰，組成一個利攻利守的整體，只有這樣的協調陣容才能充分發揮各子的攻守性能。我們來看一個例子：

　　例3

　　1. 炮二平五　包8平5　　2. 傌二進三　馬8進7

　　3. 俥一平二　車9進1

　　形成順炮直俥對橫車佈局，雙方著法皆正。

　　4. 傌八進七　車9平4　　5. 兵三進一　車4進5？

　　黑方陣腳未穩就貪攻冒進，連續走三步車，影響其他子力出動，乃開局大忌。應走馬 2 進 3 為好。

　　6. 傌三進四　　車 4 平 3？

　　黑方一味貪兵，一錯再錯。應走車 4 退 1，傌四進五，馬 7 進 5，炮五進四，士 4 進 5，尚可一戰。

　　7. 傌七退五　　包 5 進 4？

　　走馬 2 進 1 是此局面下的正應。

　　8. 傌四進六　　車 3 平 4　　9. 傌六退五　　車 4 平 5

　　10. 傌五進三　　車 5 退 1（圖 18-3）

　　至此紅方陣容協調，子力占位極佳；反觀黑方因貪兩兵，致使右翼車馬包未動，中路車也失去自由，必將造成陣地失調，陷入被動挨打的困境。以下的著法：

　　11. 俥二進三　　包 2 平 5　　12. 炮八進五　　馬 2 進 3

　　13. 炮八平五　　象 3 進 5　　14. 傌三進五　　車 5 平 2

　　15. 傌五進六　　車 2 退 3　　16. 俥二進四　　馬 7 退 5

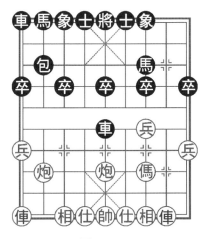

圖 18-3

黑陣各子呆滯如同一盤散沙，處處被動挨打。

17.炮五進五！　　象7進4　　18.傌六進五（紅勝）

開局力爭各個棋子的行動路線保持暢通，才能充分發揮作用，組成一個進可攻、退可守的有機整體，否則將陷入被動局面，再看例4：

例4

1.炮二平五　　　馬8進7　　2.傌二進三　　馬2進3

3.兵七進一　　　象7進5

應走卒7進1活通馬路。

4.兵三進一　　　車9平8　　5.炮八平七　　車1平2

6.傌八進九　　　包2平1　　7.兵七進一　　象5進3

8.傌九進七　　　象3進5　　9.俥九進一　　士6進5

至此如圖18-4所示，紅方佈置線上陣形協調且各子出路通暢，正待命出擊；而黑方雙馬出路不暢，兩翼子力失去聯繫，陣容不整，尤其是右馬難以出動。佈局到此紅方

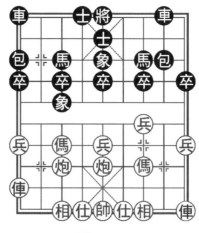

圖 18-4

遵循開局要領已佔優勢。

　　以上所講兩條主要的開局要領，是大量實戰經驗的總結。遵循要領就能順利完成開局任務，取得滿意局面，否則喪失主動權，甚至速遭敗績。

　　還有其他要領嗎？當然有。有待於同學們根據實戰，不斷總結加以補充。

練　習　題

　　下面的開局雙方的走法符合要領嗎？為什麼？

1. 炮二平五　包 8 平 5　　2. 傌二進三　馬 8 進 7
3. 俥一進一　車 9 平 8　　4. 俥一平六　車 8 進 4
5. 傌八進七　馬 2 進 3（圖 1）

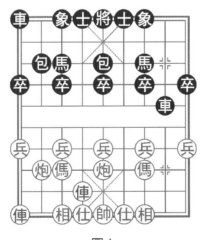

圖 1

解　答

雙方開局僅走 5 個回合，皆出動並部署兩翼子力，迅速出俥（車），紅左傌、黑右馬雙雙正起，加強對中心區域的控制，是現代順炮戰的典型佈局，符合開局常理。

象棋小詞典

【適情雅趣】象棋書譜，明代徐芝編著，明隆慶四年（1570 年）刊印，是我國現代古譜中最完整、最具規模的一種。原譜分十卷，其中卷一至卷六共列殺局 550 種，對初、中級水準象棋愛好者提高攻殺能力和入局技巧很有益處。

第 19 課　開局定式之中炮類（一）

　　開局定式是歷代棋壇名家從實戰中提煉總結出來的，是佈局階段雙方弈出最合棋理的著法所形成的理想陣勢。它會隨著時間的推移在原有的基礎上得以更新和發展。掌握定式是學好佈局的基礎。

一、順炮直俥對橫車

1. 炮二平五　　包 8 平 5
2. 傌二進三　　馬 8 進 7
3. 俥一平二　　車 9 進 1（圖 19–1）

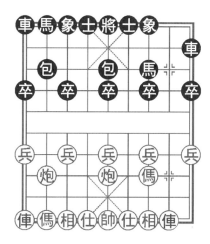

圖 19-1

形成從古至今近千年不變的順炮直俥對橫車的標準定式。至此，紅方以下的攻法自古以來皆為俥二進六，而現代戰法則以傌八進七快出左翼子力加強對中路的控制為主流，其間紅方的傌八進九和仕四進五的戰法，均已淡出棋壇，眼下紅方走炮八平六的穩健攻法，偶有使用。

二、順炮橫俥對直車

1. 炮二平五　包8平5
2. 傌二進三　馬8進7
3. 俥一進一　車9平8
4. 俥一平六　車8進4（圖19-2）

紅方以橫俥攻黑方直車的戰法，歷史也很悠久，但此時黑方左車巡河呼應右翼是順包戰的現代走法，比老式的車8進6含蓄多變，亦比近代的馬2進1和士6進5更加積極。

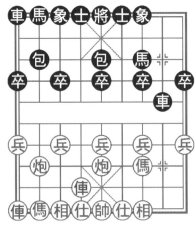

圖 19-2

至圖 19-2，紅方多以傌八進七進攻，黑則以馬 2 進 3 或士 6 進 5 應戰，各具攻防，將在《兒少象棋提高篇》一書中，再向同學們介紹。

三、順炮直俥對緩開車

1. 炮二平五　包8平5　　2. 傌二進三　馬8進7
3. 俥一平二　卒7進1（圖 19-3）

黑挺 7 卒而不起橫車的走法雖然歷史不長，卻具有制紅右傌，靈活多變的特點，現已發展成與橫車佈陣相媲美的佈局定式。

如圖 19-3 所示，以下紅方的走法有：兵七進一、傌八進七、傌八進九等，而黑方則分別以包 2 進 4、馬 2 進 3、馬 2 進 3 的走法應戰為主。

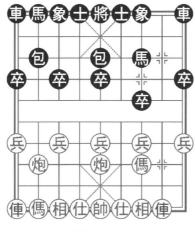

圖 19-3

四、小列手包

1. 炮二平五　包2平5　　2. 傌二進三　馬8進7

3. 俥一平二　車9平8　　4. 俥二進六（圖19-4）

黑方以相反方向的中包應戰紅方的當頭炮，稱「列手包」。第2回合黑起左正馬（即馬8進7）則稱「小列手包」；若走馬8進9起邊馬即稱「大列手包」，由於邊馬削弱了對中路的防禦，所以紅陣優於黑陣。目前大列手包屬於被淘汰的佈陣。

如圖19-4所示，黑方多有兩種選擇：

①包8平9，則紅可俥二進三兌車採用穩健的攻法；亦可俥二平三，車8進2，以下雙方戰鬥較激烈。

②馬2進3，則傌八進七，車1平2，俥九平八，車2進6，雙方陣形成對稱，紅方仍保持先行之利。

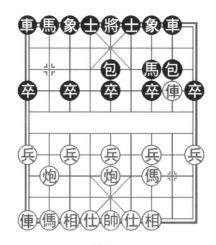

圖19-4

五、中包對左炮封俥轉列包

1. 炮二平五　　馬8進7
2. 傌二進三　　車9平8
3. 俥一平二　　包8進4
4. 兵三進一　　包2平5（圖19-5）

黑方上馬、出車、進包封俥，然後補中包，也稱「中包對左炮封俥轉半途列包」。這種佈局早在20世紀50至60年代就已出現，也是對抗中炮的一種激烈陣勢，為喜愛攻殺的棋手所酷愛。

如圖19-5所示，紅有兵七進一、傌八進七、傌八進九、傌三進四、炮八進五等戰法，各具精彩變化。

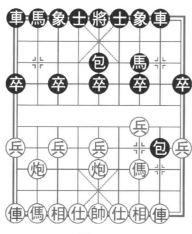

圖 19-5

六、中包進三兵對三步虎轉列包

1. 炮二平五　　馬 8 進 7　　2. 傌二進三　　車 9 平 8
3. 兵三進一　　包 8 平 9　　4. 傌八進七　　包 2 平 5
5. 俥九平八　　馬 2 進 3（圖 19-6）

由於紅方第 3 回合先進三兵（佈局策略）而未出俥，黑平包亮車，稱為「三步虎」。黑方自第 4 回合反架中包後，形成「中包進三兵對三步虎轉列包」佈局的基本陣勢，也是對抗中炮的一種形式，在 20 世紀 80 年代已頗為流行。

如圖 19-6 所示，紅有兵七進一、炮八平九、傌三進四等戰法，各具特色、各有極為豐富的變化。

七、中包進七兵對三步虎轉列包

1. 炮二平五　　馬 8 進 7　　2. 傌二進三　　車 9 平 8
3. 兵七進一　　包 8 平 9　　4. 傌八進七　　車 8 進 5
5. 兵五進一　　包 2 平 5　　6. 傌七進五（圖 19-7）

黑方第 5 回合反架中包反擊，是必然的應對，形成了「中包進七兵對三步虎轉列包」的佈局陣勢，這又是一種對抗形式。

如圖 19-7 所示，黑方要主有馬 2 進 3、卒 7 進 1、車 1 進 2 三種應法，各具變化。

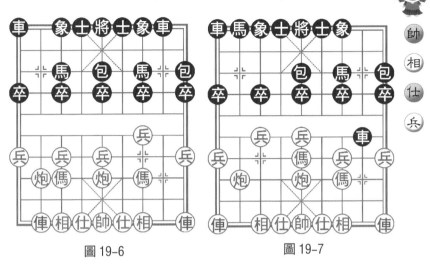

圖 19-6　　　　　　　　　圖 19-7

練習十九

　　所講的七種開局定式，你喜歡哪一種？請結合實戰談談對這種開局法的體會。

象棋小詞典

　　【局勢】也稱「對局形勢」「陣形」。指雙方棋子分佈和對立之勢的綜合狀態。對局開始時，雙方棋子相當，分佈完全均衡。隨著各子逐步活動，出現均衡或不均衡的情況，此時對雙方各種棋子所占位置和局面結構分析、估計，以判斷雙方局勢之優劣。占主動的一方為優勢，處於被動的一方為劣勢。正確組織運用各種子力，爭取主動優勢，或開局以後雖處劣勢，仍力求突圍解困，均為對局中的主要戰術技巧。

第二十課 開局定式之中炮類（二）

八、中炮對屏風馬

1. 炮二平五　馬8進7　　2. 傌二進三　車9平8

3. 俥一平二　馬2進3（圖20-1）

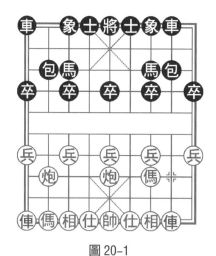

圖 20-1

　　紅方首著走中炮後，黑方用雙馬保中卒，形似屏風，故稱「屏風馬」。這種走法不像以上順炮或列炮佈局那樣激烈，而是充滿了彈性和變化，被公認為以柔克剛。

　　如圖 20-1 所示，雙方形成中炮對屏風馬的基本陣勢，

是當前棋壇流行走法之一，被確認為最正規、最合理的基本佈局定式。至此，紅可走兵七進一、兵三進一和傌八進九，分別稱為「中炮進七兵」「中炮進三兵」和「中炮邊傌」，形成中炮對屏風馬的三大系統，各具特色，各有極為豐富的變化。

九、中炮橫俥對屏風馬

1. 炮二平五　馬 8 進 7　　2. 傌二進三　車 9 平 8

3. 俥一進一　馬 2 進 3（圖 20-2）

紅方第 3 回合不出直俥而右俥橫起，是一種柔中帶剛的緩攻型下法。至圖 20-2 形成中炮橫俥對屏風馬的基本陣勢。這種開局紅方一般有兩種進攻手段：

①兵七進一，卒 7 進 1，傌八進七，象 3 進 5，俥一平四，成橫俥七路傌；

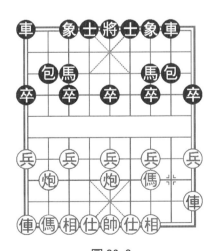

圖 20-2

②兵五進一，象 3 進 5，傌八進七，卒 7 進 1，傌七進五，雙傌中路連環，成橫俥盤頭傌。皆具攻防變化。

十、中炮對反宮馬

1. 炮二平五　馬 2 進 3　　2. 傌二進三　包 8 平 6

3. 俥一平二　馬 8 進 7（圖 20-3）

黑方第 2 回合平士角包，意在限制紅左傌正起（有包 6 進 5 串打），延緩紅方出子速度，再跳左馬，即成「夾包屏風」，亦稱「反宮馬」。它以其穩健兼具彈性的特點得到棋界公認，現已成為繼順包、列包和屏風馬佈局後又一對抗中炮進攻的主流佈局。

如圖 20-3 所示，紅有兵三進一、兵七進一、炮八平六、傌八進九等多種攻法，各具不同變化。

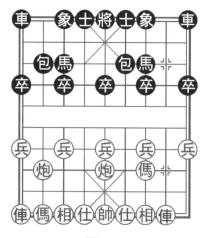

圖 20-3

十一、中炮對單提馬

1. 炮二平五　馬 2 進 3　　2. 傌二進三　車 9 進 1
3. 俥一平二　馬 8 進 9（圖 20-4）

黑方單馬保中卒，另一馬屯邊，這種開局叫「單提馬」，是一種古老的開局形式。雖左車出動迅速，但中防較弱，所以使用率逐漸降低，儘管如此，我們應該知道這種開局形式。

如圖 20-4，紅方常見的走法有傌八進七和兵七進一。

十二、中炮對鴛鴦包

1. 炮二平五　馬 2 進 3　　2. 傌二進三　卒 7 進 1
3. 俥一平二　車 9 進 2（圖 20-5）

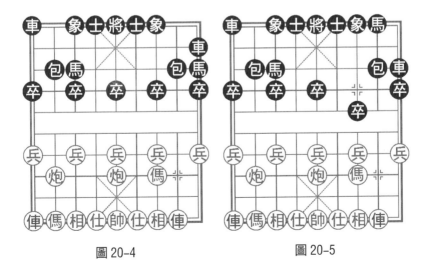

圖 20-4　　　　　　　　　　圖 20-5

黑方針對紅出右俥，採用高左車保包，下伏包 2 退 1 再平 8 攻俥，旨在側翼集中兵力組織反擊。因而包集結相伴如同鴛鴦成雙，故此陣勢叫「鴛鴦包」。此佈局設有陷阱，如果該佈局成功實現，往往具有很強的反彈力。

如圖 20-5 所示，紅方有傌八進九、傌八進七、炮八平六和炮八進二等多種攻法，其中以炮八進二伏打死車的攻法最為嚴厲。

十三、中炮對龜背包

1. 炮二平五　馬 8 進 7　　2. 傌二進三　車 9 進 1

3. 俥一平二　包 8 退 1（圖 20-6）

黑上馬後起橫車退左包，形如龜背，故此得名。龜背包又稱「軟硬包」。其意圖左包右移進行防守反擊，與鴛鴦包相比，兩者的陣形特點有一些類似，但龜背包不及鴛

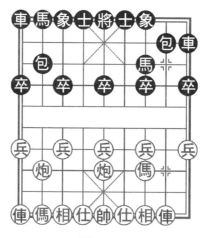

圖 20-6

夤包兇悍，顯得更加含蓄。

　　如圖 20-6 所示，紅方主要攻法有兵三進一、傌八進九、炮八進二和傌八進七，其中以傌八進七加強正面的攻擊力量，是最積極有力的戰法。

十四、中炮對河頭堡壘

1. 炮二平五　馬 8 進 7　　2. 傌二進三　卒 7 進 1
3. 俥一平二　包 8 進 2（圖 20-7）

　　黑方上馬後挺 7 卒升巡河包，將會形成屏風馬進 7 卒巡河包陣勢，俗稱「河頭堡壘」。其戰略意圖是防止紅方俥二進六走過河俥，將佈局納入事先準備的軌道，屬於策略性的冷門佈局。

　　如圖 20-7 所示，紅方主要有炮五進四、傌八進九和傌八進七三種攻法，其中以傌八進七最為穩健有力，攻法也

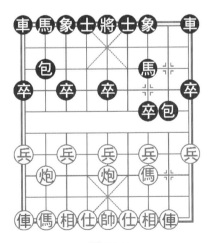

圖 20-7

最為理想。

十五、中炮對右三步虎

1. 炮二平五　馬2進3
2. 傌二進三　包2平1（圖20-8）

黑方左翼不動，迅速平邊包準備亮右車，形成右三步虎，攻擊紅方出子落後的左翼，而實戰中以左三步虎較為常見，黑方的巧妙構思和積極主動的風格躍然枰上。

如圖 20-8 所示，紅方主要有傌八進七和傌八進九兩種戰法。以後者左傌屯邊較具針對性，使黑右車失去攻擊方向，可穩中持勝。

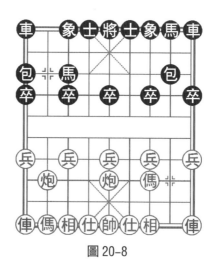

圖 20-8

練 習 題

　　打譜練習與欣賞兩位特級大師在全國象棋個人賽上以中炮對鴛鴦包佈陣對壘至 19 回合時的形勢，進一步學習中炮對鴛鴦包開局定式。

1. 炮二平五	傌 2 進 3	2. 傌二進三	卒 7 進 1
3. 俥一平二	車 9 進 2	4. 傌八進九	包 2 退 1
5. 俥二進四	象 7 進 5	6. 俥九進一	車 1 進 1
7. 俥九平四	包 2 平 8	8. 俥二平六	後包平 6
9. 兵五進一	包 8 平 6	10. 俥四平二	馬 8 進 7
11. 兵五進一	車 1 平 2	12. 俥二進七	車 9 平 8
13. 俥二平三	卒 5 進 1	14. 炮八平七	前包進 1
15. 俥六進二	前包平 5	16. 炮五進四	馬 3 進 5
17. 炮七進四	車 8 進 5	18. 傌三進五	卒 5 進 1

19. 傌五進七（圖 1）　……

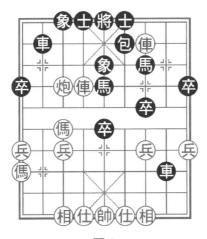

圖1

　　如圖 1 所示形勢，雙方進入中局互纏階段。最後黑方獲勝。

象棋小詞典

　　【冷門佈局】在後手對抗中炮的佈局中，以屏風馬、反宮馬、順炮、列炮為正宗，即我們通常講的流行佈局。然而，在象棋佈局的廣闊天地中，還存在著一系列的冷僻佈局體系，它們以別致的構思和冷僻的戰法，在抗擊中炮的長期戰鬥中展現出了頑強的生命力，具有獨特的觀賞性和研究價值。這一系列的佈局，我們統稱為冷門佈局。例如本課中的定式 12 至 15，皆屬冷門佈局系列。

總　復　習

讓我們多做練習，來鞏固本期所學內容。

練習 1　如圖 1 所示，雙方誰先走誰勝，請擬出先走方獲勝著法。

練習 2　如圖 2 所示，雙方誰先走誰勝，請擬出先走方獲勝著法。

圖 1

圖 2

練習 3　如圖 3 所示，雙方誰先走誰勝，請擬出先走方獲勝著法。

練習 4　如圖 4 所示，雙方誰先走誰勝，請擬出先走方獲勝著法。

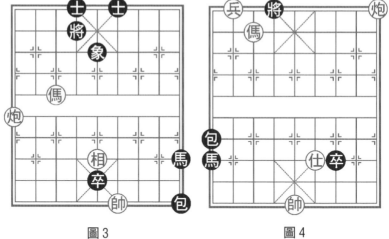

圖3　　　　　　　　　圖4

練習5　如圖5所示，雙方誰先走誰勝，請擬出先走
方獲勝著法。

練習6　如圖6所示，雙方誰先走誰勝，請擬出先走
方獲勝著法。

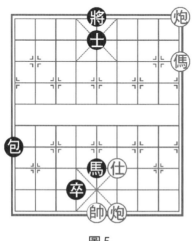
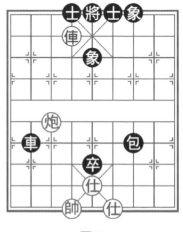

圖5　　　　　　　　　圖6

練習 7　如圖 7 所示，請擬出紅先勝著法。

練習 8　如圖 8 所示，雙方誰先走誰勝，請擬出先走方獲勝著法。

練習 9　如圖 9 所示，雙方誰先走誰勝，請擬出先走方獲勝著法。

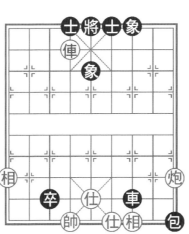

圖 7

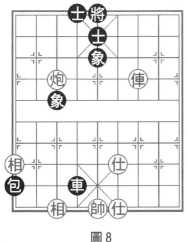

圖 8

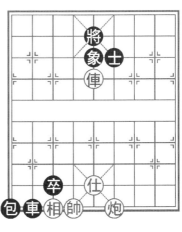

圖 9

　　練習 10　如圖 10 所示，雙方誰先走誰勝，請擬出先走方獲勝著法。

　　練習 11　如圖 11 所示，雙方誰先走誰勝，請擬出先走方獲勝著法。

　　練習 12　如圖 12 所示，雙方誰先走誰勝，請擬出先走方獲勝著法。

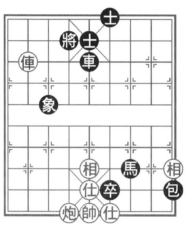

圖 10

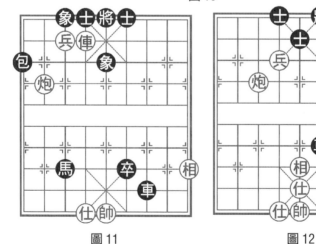

圖 11　　　　　　　　　　　圖 12

　　練習 13　如圖 13 所示，雙方誰先走誰勝，請擬出先走方獲勝著法。

　　練習 14　如圖 14 所示，雙方誰先走誰勝，請擬出先走方獲勝著法。

　　練習 15　如圖 15 所示，雙方誰先走誰勝，請擬出先走方獲勝著法。

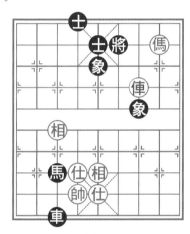

圖 13

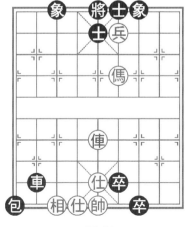

圖 14

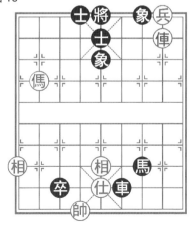

圖 15

練習 16　如圖 16 所示，雙方誰先走誰勝，請擬出先走方獲勝著法。

練習 17　如圖 17 所示，雙方誰先走誰勝，請擬出先走方獲勝著法。

練習 18　如圖 18 所示，雙方誰先走誰勝，請擬出先走方獲勝著法。

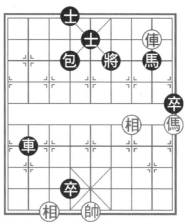

圖 16

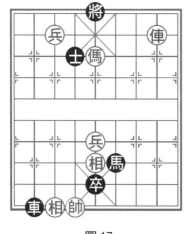

圖 17

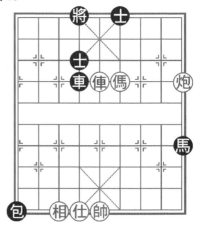

圖 18

練習 19　如圖 19 所示，雙方誰先走誰勝，請擬出先走方獲勝著法。

練習 20　如圖 20 所示，雙方誰先走誰勝，請擬出先走方獲勝著法。

練習 21　如圖 21 所示，雙方誰先走誰勝，請擬出先走方獲勝著法。

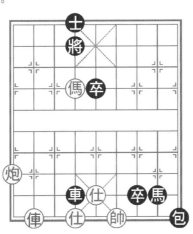

圖 19

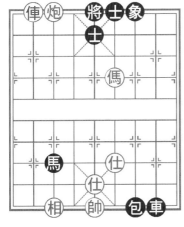

圖 20

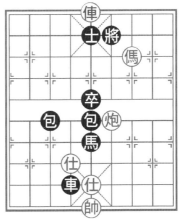

圖 21

總復習答案

練習 1

紅先勝：俥二進三，將 5 進 1，炮二進八；

黑先勝：馬 1 退 3，帥五平六，包 2 平 4。

練習 2

紅先勝：俥四進二，包 6 退 2，俥二退四；

黑先勝：車 2 進 1，仕五退六，車 2 平 4。

練習 3

紅先勝：俥七進八，將 4 平 5，俥八退六，將 5 退 1，俥六進七，將 5 進 1，炮九進四；

黑先勝：馬 9 進 8，相五退三，馬 8 退 7。

練習 4

紅先勝：俥七進五，將 4 進 1，俥五退四，將 4 退 1，兵八平七；

黑先勝：俥 1 進 3，帥五平四，包 1 平 6，仕四退五，卒 7 平 6。

練習 5

紅先勝：俥一進二，士 5 退 6，俥二退三，士 6 進 5，

俥三進四；

　　黑先勝：包 1 平 5，仕四退五，俥 5 進 7。

練習 6

紅先勝：炮七進五，士 4 進 5，俥六進一；

黑先勝：炮 7 進 3，帥六進一，俥 2 進 2。

練習 7

紅先勝：炮一平八，士 4 進 5，炮八平五！

練習 8

紅先勝：炮七進三，象 5 退 3，俥三進三；

黑先勝：包 1 進 1。

練習 9

紅先勝：俥五進一，將 5 進 1，炮四平五；

黑先勝：車 2 平 3，炮四平七，包 1 進 7。

練習 10

紅先勝：俥八平五，將 4 進 1，仕五進六；

黑先勝：包 9 進 1，相一退三，卒 6 平 5。

練習 11

　　紅先勝：俥六進一，將 5 平 4（如將 5 進 1，則炮八進二殺），炮八進三；

　　黑先勝：包 1 進 7，炮八退六（如仕六進五，則車 7

平 5，帥五平四，卒 6 進 1 殺），車 7 平 5，帥五平四，卒 6 進 1。

練習 12

紅先勝：炮七進三，將 6 進 1，俥一進二，將 6 進 1，炮七退二；

黑先勝：包 8 進 5，仕五退四（如相三進一，則車 6 進 3 殺），車 6 進 3，帥五進一，車 6 退 1。

練習 13

紅先勝：俥三進二，將 6 退 1，俥三平五！

黑先勝：車 3 退 1，帥六退一，車 3 平 5！

練習 14

紅先勝：兵四平五！士 6 進 5，傌四進三，將 5 平 4，俥五平六，士 5 進 4，俥六進四；

黑先勝：車 2 平 5！俥五退二，卒 7 平 6。

練習 15

紅先勝：俥二平四！卒 3 平 4（如改走車 6 退 7 吃俥，則傌八進七，將 5 平 6，兵二平三殺），帥六進一，車 6 平 5，帥六退一，車 5 平 3，相九進七，車 3 退 2，傌八進七；

黑先勝：車 6 平 5，傌八進七，將 5 平 6，紅方無法抵擋卒 3 平 4 的絕殺。

練習 16

紅先勝：俥二平四，馬 8 退 6，傌一進三；

黑先勝：車 2 平 5，相三退五，車 5 進 1。

練習 17

紅先勝：俥二進一，將 5 進 1，兵七平六！將 5 平 4
（如將 5 平 6，則俥二平四殺；又如將 5 進 1，則俥二退二
殺），俥二退一；

黑先勝：車 2 平 3，相五退七，卒 5 進 1。

練習 18

紅先勝：俥五進三，將 4 進 1，俥五平六！將 4 退 1，
炮一平六，士 4 退 5，傌四進六；

黑先勝：車 4 進 6，帥五進一，馬 9 進 7，帥五進一，
馬 7 退 6，帥五退一，馬 6 進 4，帥五進一，馬 4 進 3，帥
五退一（如帥五平四，則車 4 平 6 殺），包 1 退 1。

練習 19

紅先勝：俥八進八，將 4 進 1，俥八平六，將 4 退 1
（如將 4 平 5，則炮九平五殺），傌六進八，將 4 平 5（如
將 4 進 1，則炮九進五殺），炮九平五；

黑先勝：①卒 7 平 6，帥四平五，卒 6 進 1；

黑先勝：②卒 7 進 1，帥四進一，包 9 退 1。

練習 20

紅先勝：炮七退二，士 5 退 4，傌四進六，將 5 進 1，

俥八退一；

　　黑先勝：包 7 平 3，仕五退四，車 8 平 6！帥五平四，
馬 3 進 4。

練習 21

　　紅先勝：俥五退一！將 6 進 1（如包 5 退 4，則傌三退
四殺），傌三退四！包 3 平 6，傌四進二；

　　黑先勝：車 4 進 1，帥五平六，馬 5 進 3，帥六進一，
包 5 平 4。

休閒保健叢書

1
瘦身保健按摩術
定價200元

2 顏面美容保健按摩術
定價200元

3 足部保健按摩術
定價200元

4 養生保健按摩術
定價280元

5 頭部穴道保健術
定價180元

6 健身醫療運動處方
定價230元

7 眼耳 美容 美體 點穴術
定價350元

8 中外保健按摩技法全集+VCD
定價550元

9 中醫三補養生 神補食補藥補
定價300元

10 運動創傷康復診療
定價550元

11 養生抗衰老指南
定價350元

12 創傷骨折救護與康復
定價220元

13 百病食鹽按摩療法+VCD
定價500元

14 拔罐排毒一身輕+VCD
定價330元

15 圖解針灸美容+VCD
定價350元

16 圖解針灸減肥
定價350元

圍棋輕鬆學

1 圍棋七日通
定價160元

7 中國名手名局賞析
定價300元

8 日韓名手名局賞析
定價330元

9 圍棋石室藏機
定價250元

10 圍棋不傳之道
定價250元

11 圍棋出藍秘譜
定價250元

12 圍棋縱山震虎
定價280元

13 圍棋送佛歸殿
定價280元

14 無師自通學圍棋
定價280元

15 圍棋手筋入門 必做題
定價250元

象棋輕鬆學

1 象棋開局精要
定價280元

2 象棋中局薈萃
定價280元

3 象棋殘局精粹
定價280元

4 象棋精巧短局
定價280元

國家圖書館出版品預行編目資料

兒少象棋 啟蒙篇 / 傅寶勝 編著
——初版，——臺北市，品冠文化，2012 [民 101.01]
　　面；21公分——（棋藝學堂；4）
　　ISBN　978-957-468-854-8（平裝）
　　1.象棋
　997.12　　　　　　　　　　　　　　　100023103

兒少象棋　啟蒙篇

編　　著 / 傅 寶 勝
責任編輯 / 劉 三 珊
發 行 人 / 蔡 孟 甫
出 版 者 / 品冠文化出版社
社　　址 / 台北市北投區（石牌）致遠一路 2 段 12 巷 1 號
電　　話 / (02) 28233123，28236031，28236033
傳　　真 / (02) 28272069
郵政劃撥 / 19346241
網　　址 / www.dah-jaan.com.tw
E-mail / service@dah-jaan.com.tw
登 記 證 / 北市建一字第 227242 號
承 印 者 / 傳興印刷有限公司
裝　　訂 / 眾友企業公司
排 版 者 / 弘益電腦排版有限公司
授 權 者 / 安徽科學技術出版社
初版 1 刷 / 2012 年（民 101）1 月
初版 3 刷 / 2019 年（民 108）6 月　　　　　　定價/180元

大展好書　好書大展
品嘗好書　冠群可期

大展好書　好書大展
品嘗好書　冠群可期